U0107809

像摩西奶奶那样

画插画

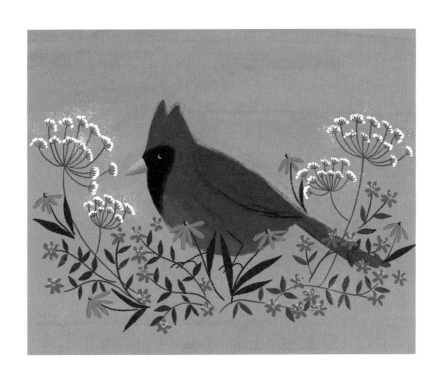

学习使用丰富多彩的现代风格来绘出可爱的民间艺术

【英】乔伊·拉菲尔 著　崔一凡 译

上海书画出版社

图书在版编目（ＣＩＰ）数据

像摩西奶奶那样画插画 / （英）乔伊·拉菲尔著；
崔一凡译. —— 上海：上海书画出版社，2020.7
（轻松画生活）
ISBN 978-7-5479-2399-3

Ⅰ.①像… Ⅱ.①乔…②崔… Ⅲ.①插图(绘画) – 绘画技法
Ⅳ.①J218.5

中国版本图书馆CIP数据核字(2020)第114923号

Original Title: Folk Art Fusion Americana
© 2018 Quarto Publishing Group USA Inc.
Artwork and text © 2018 Joy Laforme, except photographs on pages 8-9 ©Shutterstock
First Published in 2018 by Walter Foster Publishing, an imprint of The Quarto Group.

All rights reserved. No part of this book may be reproduced in any form without written permission of the copyright owners. All images in this book have been reproduced with the knowledge and prior consent of the artists concerned, and no responsibility is accepted by producer, publisher, or printer for any infringement of copyright or otherwise, arising from the contents of this publication. Every effort has been made to ensure that credits accurately comply with information supplied. We apologize for any inaccuracies that may have occurred and will resolve inaccurate or missing information in a subsequent reprinting of the book.

Chinese edition © 2020 Tree Culture Communication Co., Ltd

上海树实文化传播有限公司出品，图书版权归上海树实文化传播有限公司独家拥有，侵权必究。Email：capebook@capebook.cn

合同登记号：图字：09-2020-714

轻松画生活
像摩西奶奶那样画插画

著　　者	【英】乔伊·拉菲尔
译　　者	崔一凡

策　　划	王　彬 黄坤峰
责任编辑	金国明
审　　读	陈家红
技术编辑	包赛明
文字编辑	钱吉苓
装帧设计	树实文化
统　　筹	周　歆

出版发行	上海世纪出版集团
	上海书画出版社
地　　址	上海市延安西路593号 200050
网　　址	www.ewen.co
	www.shshuhua.com
E - mail	shcpph@163.com
印　　刷	上海中华商务联合印刷有限公司
经　　销	各地新华书店
开　　本	889×1194　1/16
印　　张	8
版　　次	2020年7月第1版 2020年7月第1次印刷
印　　数	0,001-4,000

书　　号	ISBN 978-7-5479-2399-3
定　　价	76.00元

若有印刷、装订质量问题，请与承印厂联系

目 录 Table of Contents

内容介绍

　　传统的民间艺术是我最喜欢的灵感来源之一。这种艺术风格呈现了从18世纪到20世纪初明亮、乐观和欢乐的场景。有的民间艺术家同时也是社会历史学家，他们的作品，无论其介质是木材、石材、金属、织物还是颜料，都反映了风俗和日常创新。民间艺术的核心是体验生活后所产生的怀旧之情。

　　本书将带你领略16幅民间艺术的创作全过程，这些绘画灵感来自著名的民间艺术家（如查尔斯·威索基、摩西奶奶）和一些风景。绘画主题从春天起始，按季节排序，但你也可以按照自己想要的顺序自由绘画。

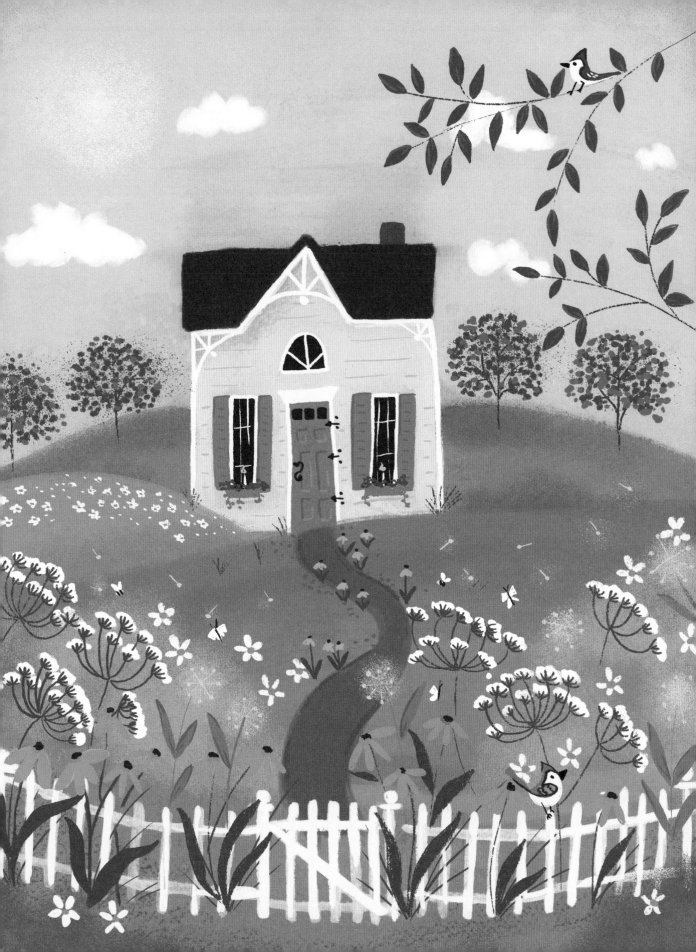

什么是
民间艺术?

　　和其他民间艺术一样，民间艺术是通过经验、怀旧和传统，而非靠正规训练来发展自身的。最初，民间艺术是由18世纪末19世纪初的工匠们开创发展的；在当代，它逐渐演变成一种真正弘扬世界各地文化和传统的艺术。而在政治动荡时期，民间艺术则被用来表达幸福和欢乐，因此，在欣赏民间艺术的作品时，我们就好像是在用望远镜观察着另一个世界，仿佛能从他们的作品中体会到文化演变一般。

　　许多民间艺术作品仍未被命名，因为它们的创作者都是不为人所知的普通人，往往没有任何人知道他们的艺术才能。民间艺术家通常都是技艺高超的普通劳动者，他们在白天正常工作，到了晚上则开始发挥自身极具创造性的才能。

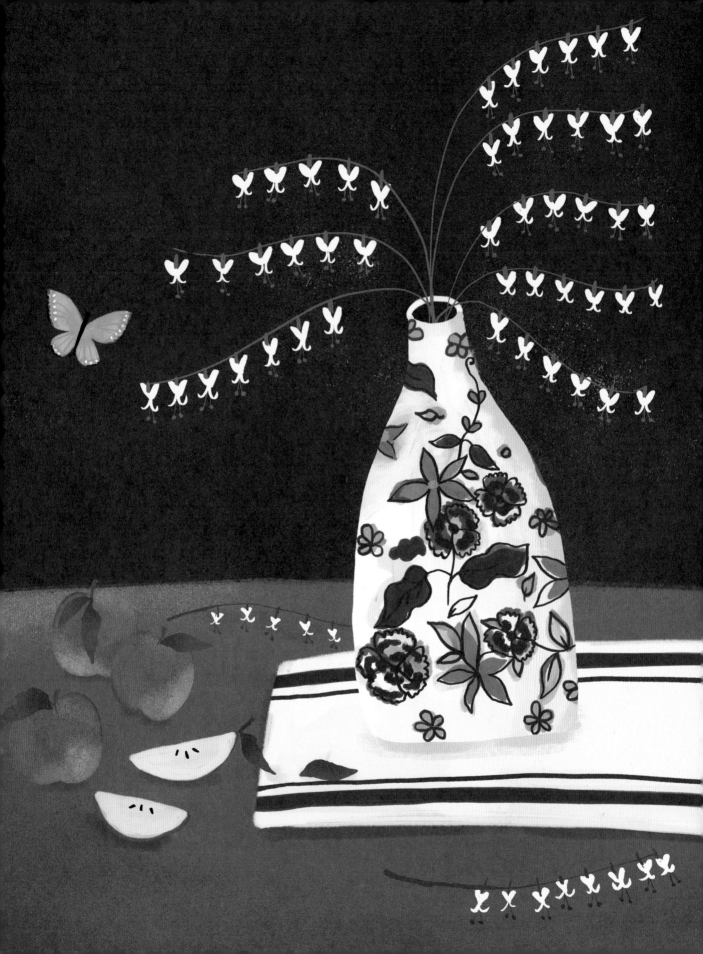

工具和材料

下面是一些对本书中的项目有用的工具和材料。

纸张

我建议使用重量为每平方米300克以上的冷压棉质纸进行创作，因为厚纸更适用于绘画，且它可以承受多层颜料而不变形。如果纸张上有一些纹理则更佳，纹理能使你的成品更美丽、自然。选择你使用顺手的纸张尺寸，如A4纸或八开画纸。

尽管许多民间艺术爱好者都选择用纸来绘画，但你也可以将书中的任何一个主题画在不同的表面上，如一个木制装饰碗、一块废弃的砧板，甚至是一件有着扁平表面的家具（自助餐柜或毛毯柜），许多民间艺术家都把他们的作品画在了日常用品的表面。如果你也想进行这样的尝试，请记住一定要在绘画前先打磨并处理物体的表面。

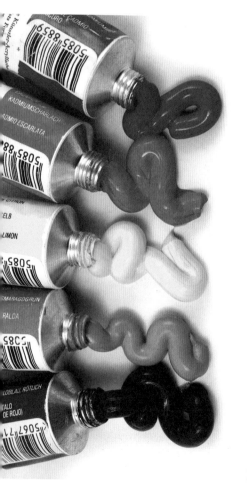

颜料

众所周知，民间艺术家会使用许多不同类型的颜料和媒介剂来获得需要的纹理，丙烯画颜料以及水粉画颜料就是非常不错的绘画工具。

我建议使用水粉画颜料进行创作，因为它含有丰富的色料，可以表现出鲜艳的色彩。同时，水粉画颜料的遮盖性也很强，很适合将浅色覆盖在深色表面上。你可以在工艺品商店里买到这种颜料。

不管你决定使用哪种颜料，请确保它的质地不要太薄，即使叠涂也能展现出漂亮的色彩效果。

铅笔和橡皮擦

你需要一些铅笔来画草图，普通的HB铅笔就行。画草图时下笔要尽量轻一些，这样草稿的痕迹才不会在成品中显露出来。

此外，你还需要一块不会留下明显擦除痕迹的好橡皮。

色粉铅笔

在为花卉、动物和人物添加渐变纹理和细节时，我建议使用色粉铅笔。凯兰帝牌的色粉铅笔十分出色，无论是在纯色或已上色的纸上都可以画出漂亮的纹理。由于色粉铅笔比普通的色铅笔含有更多色料，因此能在画面上呈现出更好的色彩效果。

笔刷

建议使用中等质量的人造毛笔刷来完成书中的绘画项目，低质量的笔刷容易掉毛，且会影响画作的完成度和细节处理。长度较短的笔刷刷头对初学者来说使用起来更简单。

请准备各种大小的笔刷：

· 一支大号平刷，用于大面积涂抹。

· 一支大号圆刷，用于画天空和地面的纹理。

· 一支中号圆刷，用于画较大的树叶和中型画面。

· 一些较小的笔刷，包括平刷和圆刷，用于处理细节。

绘画技巧

当你在绘制作品或尝试书中的创作时，请记住以下技巧。

创造属于自己的细节

我喜欢民间艺术，很重要的一点就是可以根据自己的想法在画面中或多或少地添加各种细节。在当代民间艺术家中，有些以极简主义风格著称，有些以描绘人物和活动的复杂细节著称。请使用色粉铅笔和最小尺寸的笔刷来表现细节。本书会告诉你如何在作品中添加细节；但与此同时，你也可以发挥想象，创造出属于自己的细节。

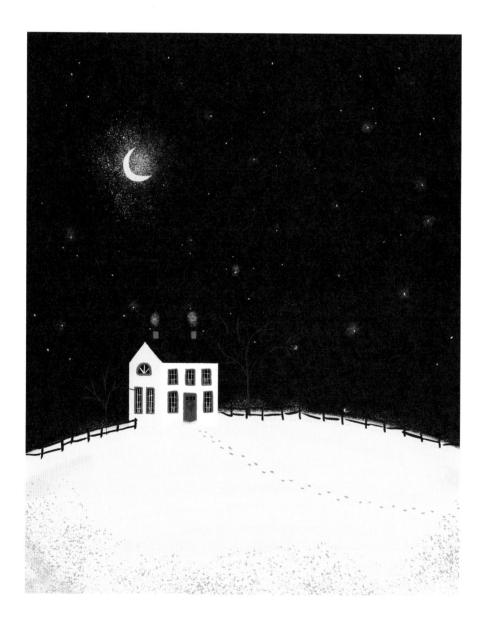

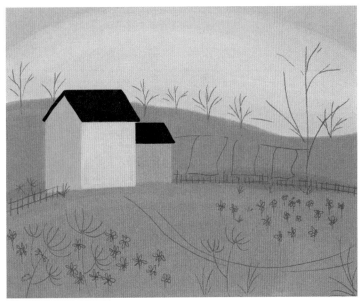

不要过量地使用颜料

　　使用过量的颜料会使作品中的细节变得模糊不清。同样，在绘制天空和地面等大面积色块时，也不适宜一次使用过多颜料，你可以逐步添加颜料，进行绘制。

用细节和图案进行创作

　　民间艺术家沃伦·金布尔因其在艺术作品中设计巧妙的纹理图案而闻名。有时，我也会在一些平面上，如在天空或花瓶的侧面，添加一些令人意想不到的图案，以此来增加画面的立体感和趣味性。你可以练习画一些类似条纹、星星和圆点的简单图案，以更好地掌握这个技巧。

透视画法及稚拙艺术风格

透视画法是指在二维的平面上，利用视错觉原理刻画出物体的三维效果，给人以立体感和空间感。然而民间艺术家们常常不会在他们的作品中使用传统的透视画法，因此也就形成了稚拙的艺术风格。

艺术家有时会使用稚拙艺术风格来表达对那些没有艺术背景的民间艺术家的敬意，它已成为民间艺术中的一个公认元素。稚拙艺术风格最典型的特征之一就是不过分追求在作品中呈现出逼真的景色效果。

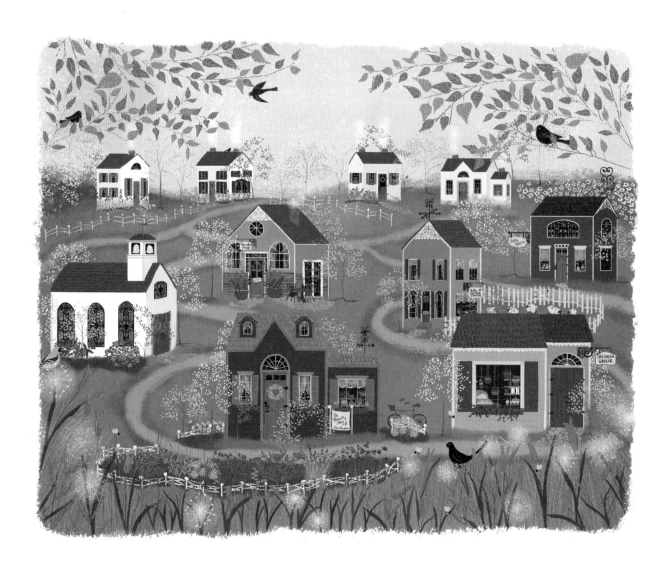

绘画练习

拿一本笔记本和一支铅笔，我们将通过这个绘画练习来热身。

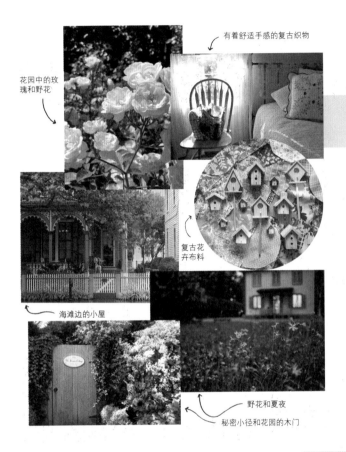

花园中的玫瑰和野花

有着舒适手感的复古织物

复古花卉布料

海滩边的小屋

野花和夏夜

秘密小径和花园的木门

步骤 1

寻找灵感。我喜欢从古老的别墅、农舍和谷仓中寻找灵感。建议你可以将具有启发性的照片保存到电脑或手机中，以便在绘制草图时参考。

步骤 2

在笔记本中速写下你的灵感，我个人喜欢使用带有方格的速写本。

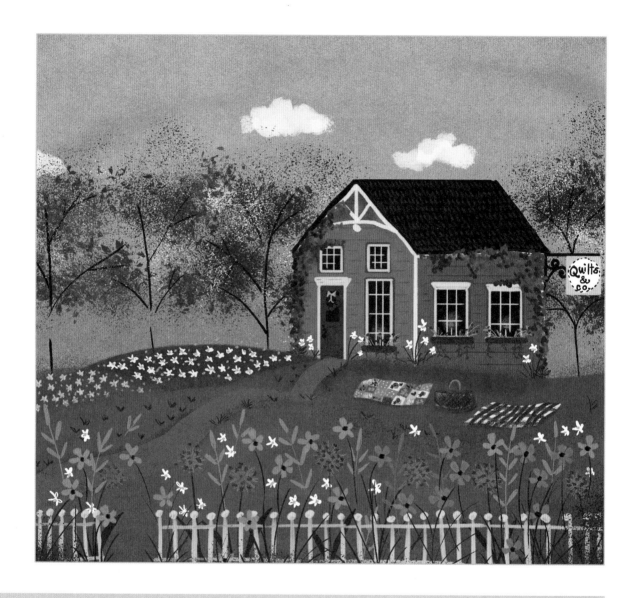

步骤 3

将你的灵感随时绘制到手边的笔记本上。有时，你的灵感可能来自几张照片的集合，如度假时曾看见的一间美丽的海边小屋和自己花园中的各种花卉。当然，你也不需要过分地去寻找灵感。

一旦你确定了一个场景并且感到十分满意，就将它画在纸上。不要担心如何才能精确地重现你心中的场景，与之相反，你应该将自己的灵感和艺术家带给你的启发结合在一起进行创作。

然后，使用下一章"创建调色板"中介绍的方法，为你的作品添加更多色彩！

 关于如何绘制这样一个精巧可爱的小商店，请参见第74页！

14

创建调色板

我自称是一名色彩爱好者，我喜欢在作品中运用各种颜色——从饱和的宝石色到柔和的粉彩。我最喜欢的色彩是自然界中出现的颜色，比如夏天傍晚的珊瑚色天空，或长有蓝紫色大花葱和鲁冰花的花园。看看自己或朋友家的后院，寻找能够激发你灵感的花卉和动物，如果你不确定从哪里开始，可以去当地农场或花卉苗圃看看。

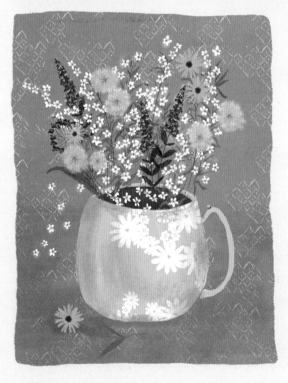
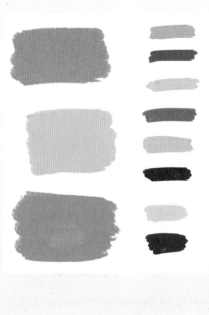

野花静物

我是一个热心的园丁，在花园里找到的细节足以让我永远充满灵感。以花园为灵感源泉，可以拥有无穷无尽的创造艺术的可能！

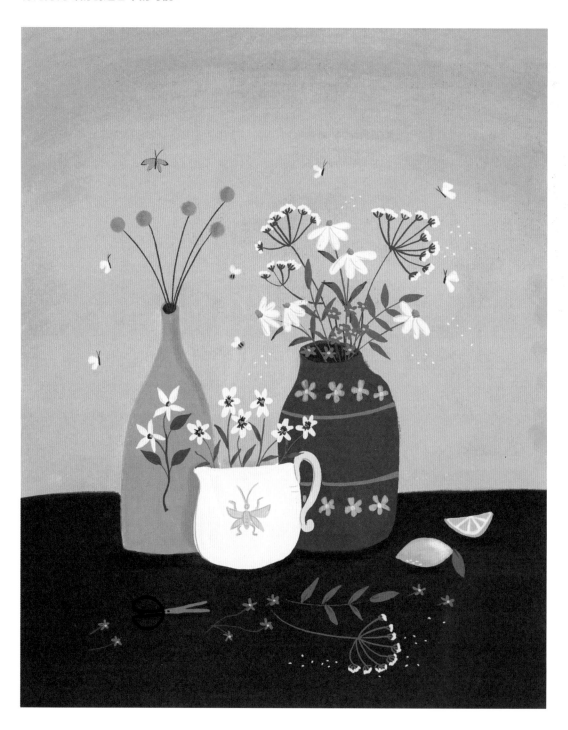

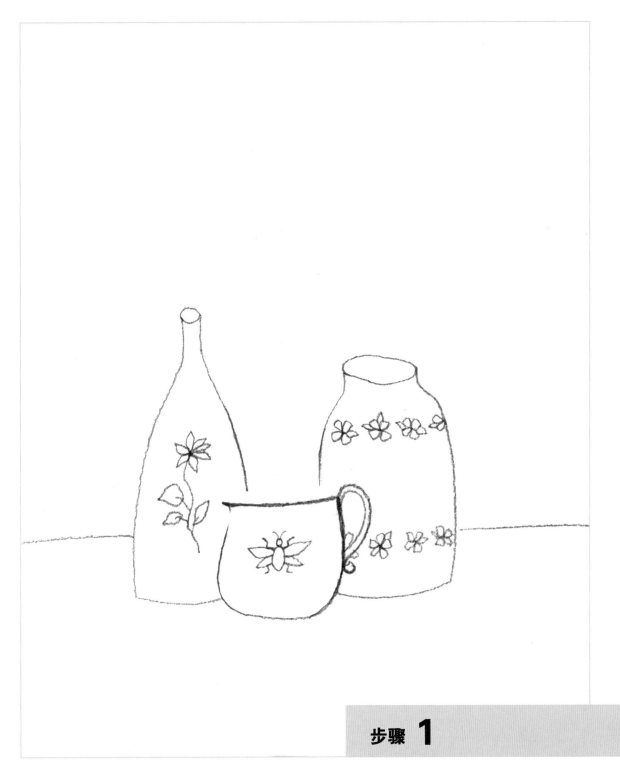

用铅笔轻轻画出三个花瓶或罐子的形状，可以按照你最喜欢的形状来画，或凭借记忆简单勾勒，就像我做的这样。

步骤 2

用一支大号平刷，蘸取薰衣草色和长春花色的混合色填充背景，用渐变色作背景会非常自然，所以不必担心涂色是否均匀。接着，我将鲜绿色或深翠绿色与黑色的混合色平涂于桌面，可以多画几次，以达到你想要的效果。

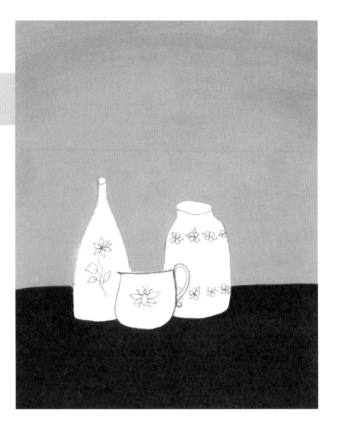

步骤 3

小心地为花瓶涂上颜色。先为后面的花瓶上色，待它完全干透后再添加细节。接着，用乳白色为前面的水罐上色，随后晾干，画上一只蜜蜂和一个把手。之后，再用奶油黄和鲜绿色画出更多细节。

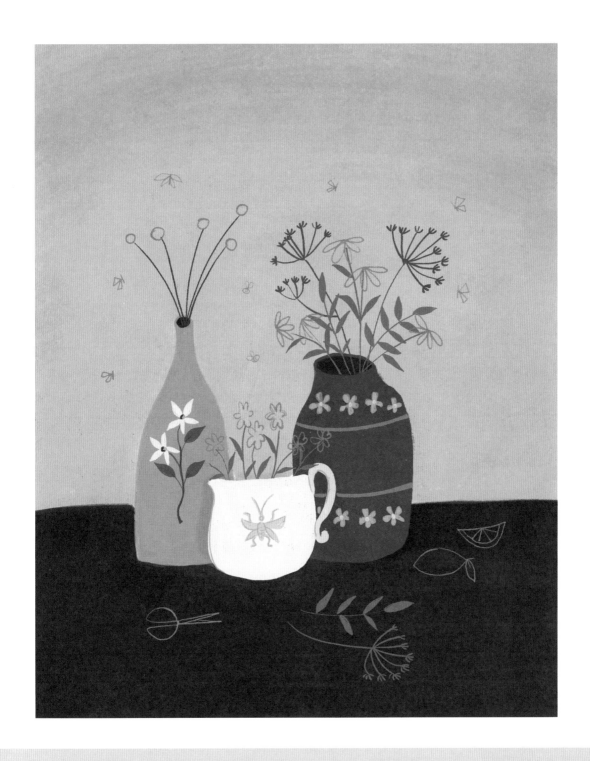

步骤 4

　　用一支小号圆刷画出花茎——用鲜绿色、灰绿色和翠绿色来绘制不同种类的植物。待花茎晾干后，再用铅笔在花茎上画出花朵的顶部和任何你想要添加到作品中的细节，如蝴蝶、蜜蜂、水果、剪刀等。

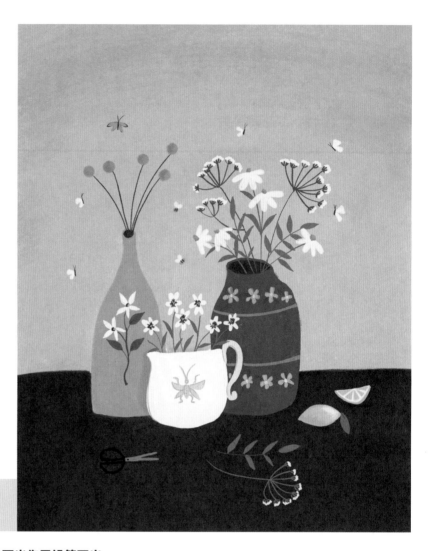

步骤 5

用另一支干净的小圆刷，画出你用铅笔画出的细节。注意，要小心覆盖掉铅笔的标记。接着，为各个物体添加阴影，我用奶油黄和芥末黄的混合色画出柠檬的阴影。如果还要为其他物体添加阴影，可以在描绘物体的颜色中再多加入一些白色或黑色。

步骤 6

用最小号的笔刷添加一些微小的植物和花朵。将鲜绿色与黑色的混合色画出背景边缘的阴影，让你的作品看起来更生动完美。最后，在完成这幅作品前，还要记得在每个花瓶的底部及周围画上阴影。

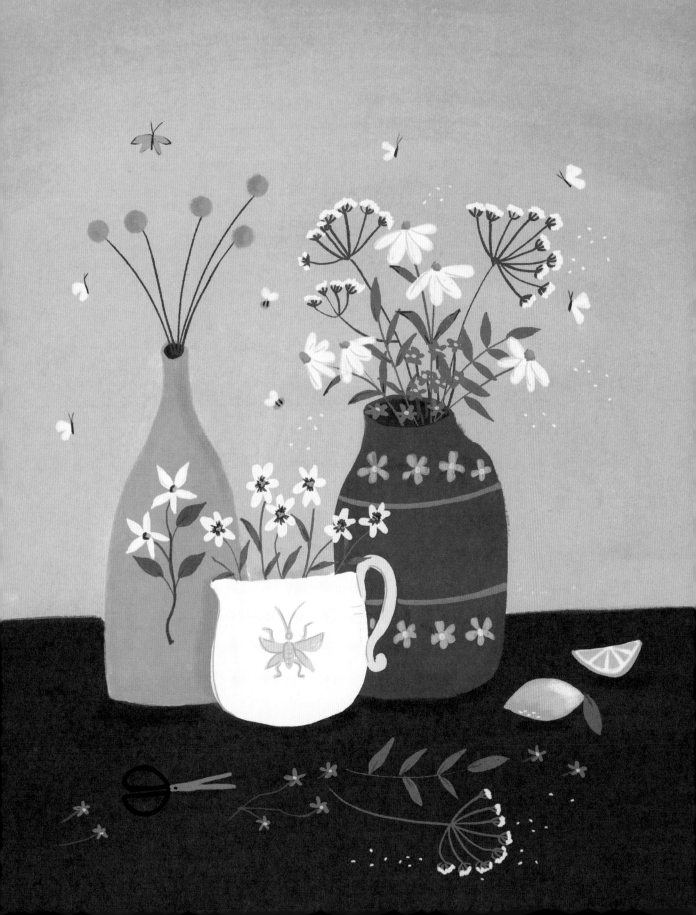

小鸟

在我小的时候，我的母亲时常会在花园周围放置许多鸟食来吸引小鸟。我看到了很多种类的小鸟，它们也是我灵感的主要来源。不过，我最喜欢的仍是北美红雀。

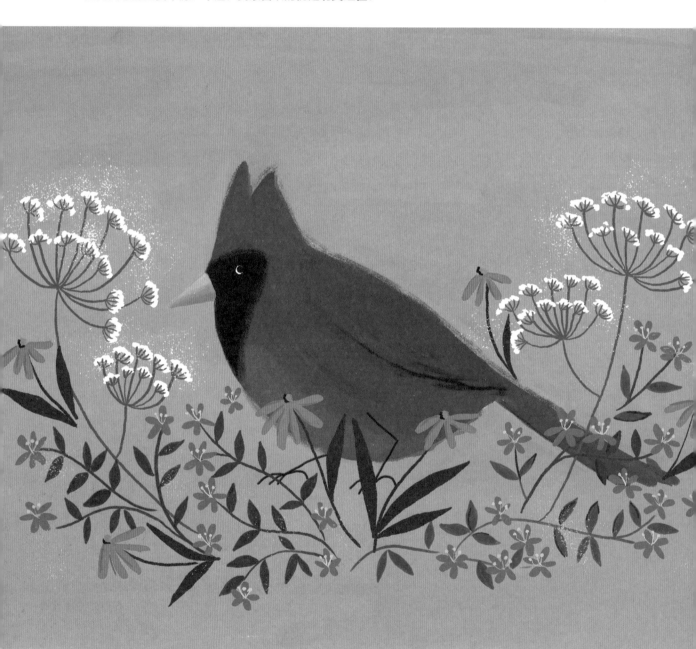

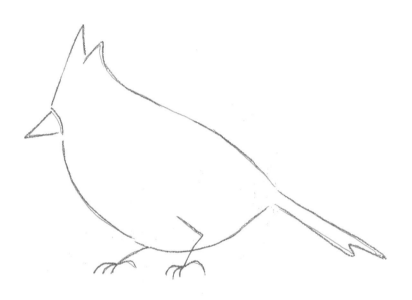

步骤 1

用铅笔轻轻地画出北美红雀的形状，你也可以通过照片去了解北美红雀的羽毛、喙和腹部的大小及位置。

用一支大号平刷，将北美红雀周围的背景涂上一层带点浅灰的蓝色（可以混合一些长春花色进行描绘），反复涂抹两到三次，待其晾干；用中号圆刷，涂上不同明暗的深红色作为北美红雀的基底，要获得完美底色的关键是将多层鲜艳的红色进行混合叠涂。翅膀上用较深的红色与黑色的混合色来描绘，而腹部部分则使用较浅的红色，你甚至可以在这里混合一些珊瑚色。请将北美红雀边缘的线条处理得柔和一些，给人一种类似羽毛的效果。接下来，用石板灰或黑色的混合色来绘制鸟儿的正面，并为其添上羽毛的细节。

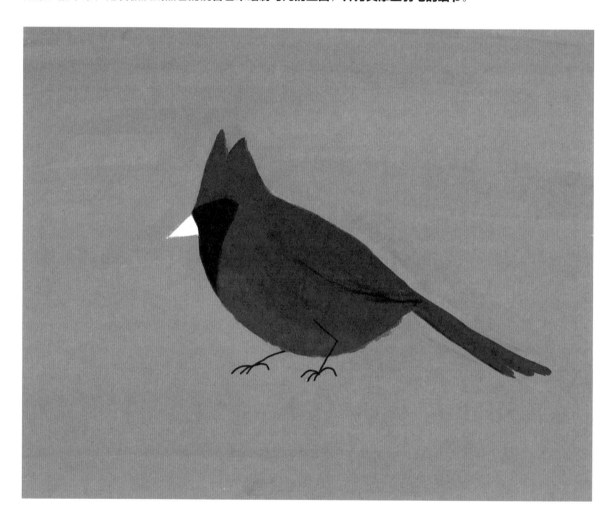

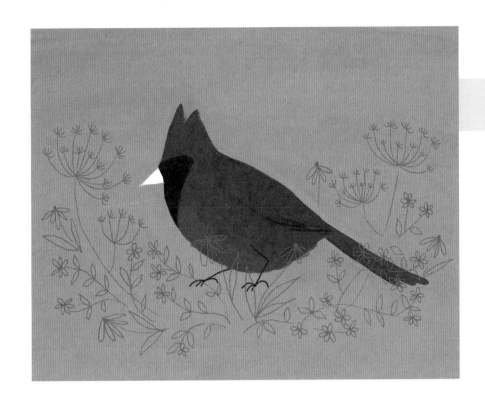

用铅笔仔细地勾
画出北美红雀周围的
花茎和花叶。

步骤 4

用一支小号圆刷，
轻轻地画出花茎，每一
种花茎都要用不同深浅
的绿色来表现，从而
更好地塑造出花茎的
立体感和细微变化，
随后晾干。

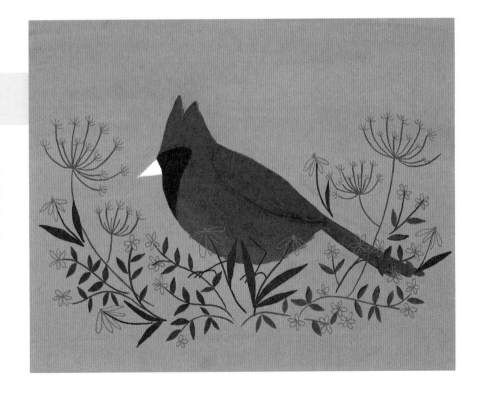

步骤 5

绘制北美红雀的其他细节，包括眼睛、喙以及任何你想要添加的羽毛细节。

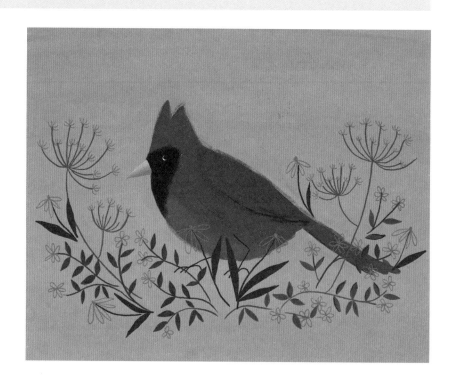

步骤 6

用最小的圆刷，一层层地画出花朵，注意一定要在一层晾干后再画出新的一层。花朵的颜色要表现得丰富一些，可以用长春花色、淡蓝色、珊瑚粉、象牙色和黄绿色来描绘，重叠着的花朵能更好地营造出空间感。

当花朵完全晾干后，用黄绿色或黄色的色粉铅笔在画面上画出颗粒状的光亮；同时，用白色色粉铅笔在野萝卜花的周围营造出颗粒状的光泽。

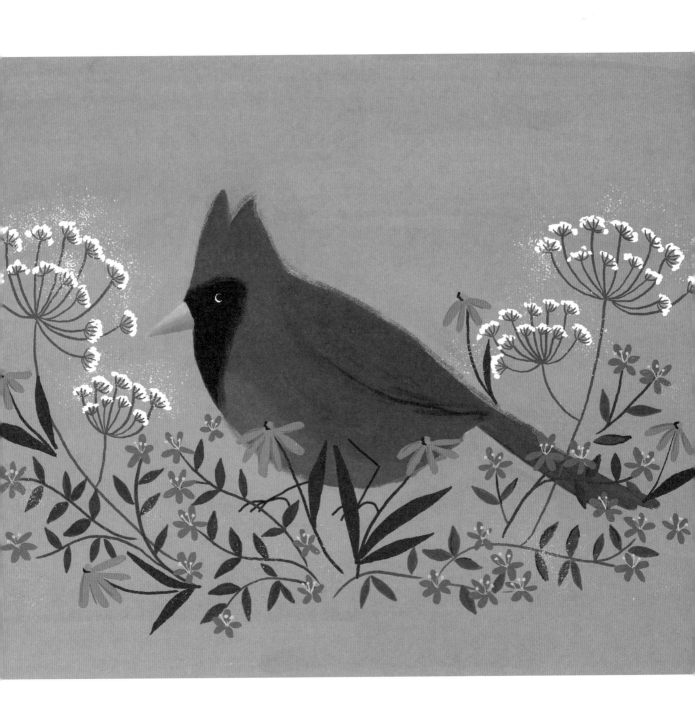

洗衣日

如果可以的话，我很喜欢在作品中画上被子。虽然我不是那么善于缝纫，但我喜欢画出复古样式的被子。在这件作品中添加被子的细节会有些挑战，但很有意义。

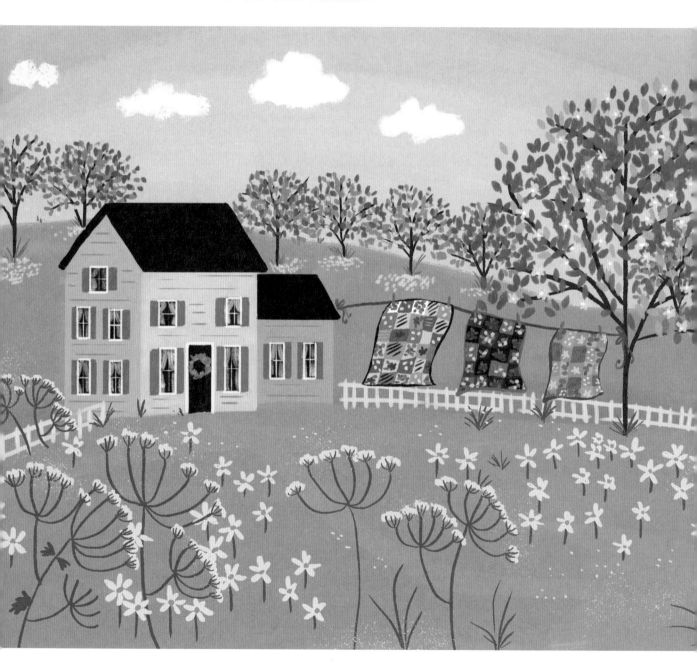

步骤 1

　　用铅笔画一些连绵起伏的小山和房子，也可以额外
画出一些你想要包含的其他细节，如晾衣绳和被子。

步骤 2

用一支大号平刷和亮蓝色画出天空，用另一支干净的平刷和浅绿色画出草地，接着用中号圆刷和浅黄色为房子的正面及侧面涂上颜色。以上过程结束后可以用铅笔将树木及被子的轮廓再重新描一遍，并添上一些花花草草。

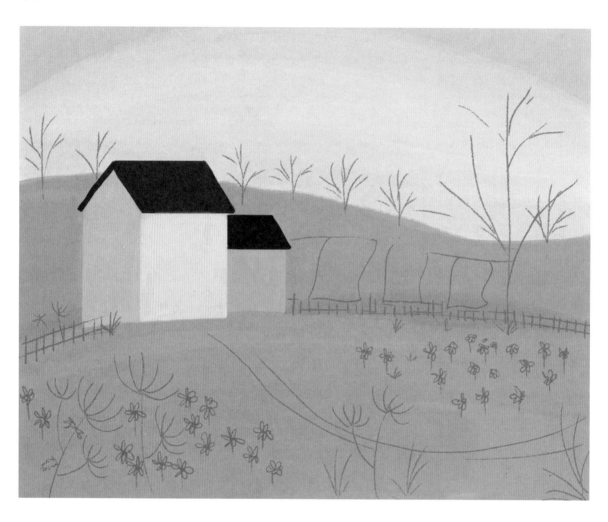

步骤 3

用一支小号圆刷将树干和树枝涂成深棕色，接着待其晾干；用小号圆刷将叶子涂上不同深浅的绿色，继续晾干。最后，在树上画上淡粉色的樱花。

接下来绘制房子，房子的细节我们可以按照从后往前的顺序来画。首先，将房子的瓦片涂上深芥末色，接着画出黑色的窗户、淡绿色的窗框和白色的百叶窗。另外，不要忘记使用色粉铅笔画出精致的窗帘。

大门的颜色是用深紫红色来描绘的，待其晾干后可以在门上再画一些小花环作为装饰。

画出篱笆，待篱笆晾干后在篱笆的前方画出与前几步中相同的大树，但注意这棵大树的叶子和樱花要比后面的树木画得略大一些。最后，画一条晾衣绳，在晾衣绳上画上浅粉色、酒红色和灰蓝色的被子。

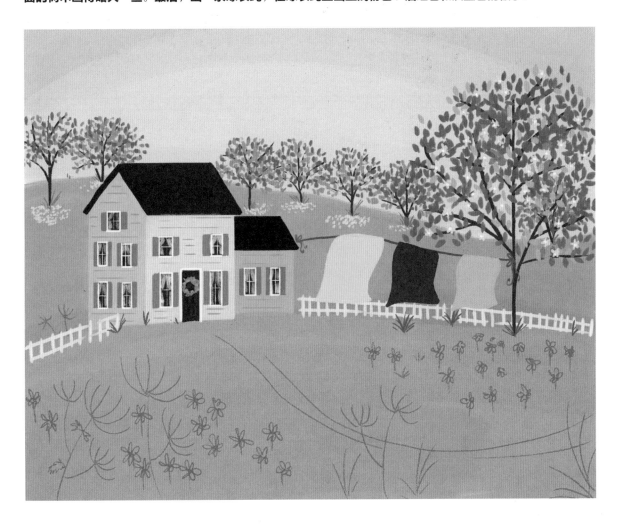

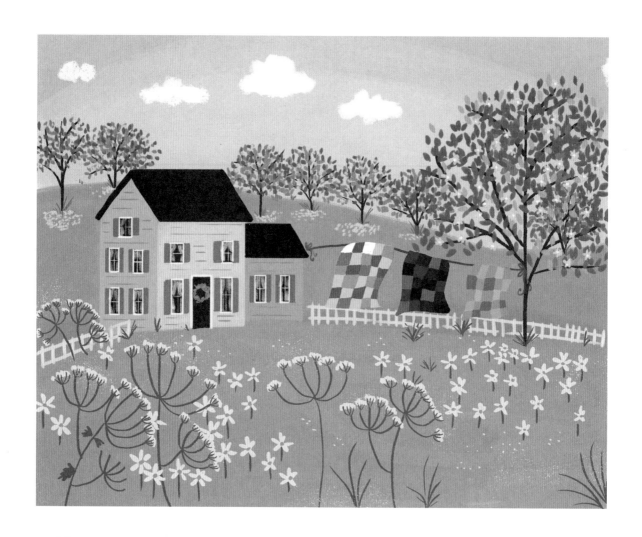

步骤 4

　　这一步可以开始画地上的花草了，用一支小圆刷在前景中分散地画出雏菊深绿色的花茎，并添加白色雏菊花。晾干后，画上野萝卜花的花茎，并慢慢在花茎上点缀出微小的白色圆点。最后，用白色色粉铅笔轻轻地在花朵周围营造出颗粒状的光泽。

　　在已画出形状的被子上画上不同深浅的粉红色、紫红色、暗红色和蓝色的方块，尽量要使每个方块之间的线条保持干净利落。

步骤 5

　　为被子增添一些细节，进行这一步时一定要慢慢来。记住，每一次新的绘制都要待颜料完全晾干后再进行。在被子上的方块中画出绿色的小花，或条纹和圆点，以丰富被子的图案。然后在每个被子的周围再画上一个边框，第一个是紫色的边框，第二个是青色的边框，第三个是红色的边框。

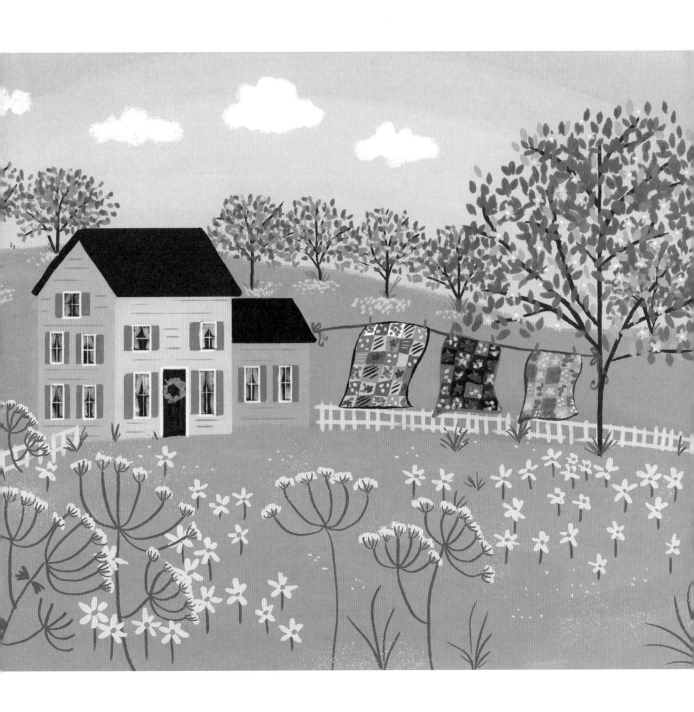

蛋糕店

　　我家拐角处有一家小蛋糕店，里面摆满了各种精美又精致的甜点，并供应着与甜品相配的咖啡和茶。整个店铺充满着独特的个性之美，我想永远记住它的甜美，这幅作品便是献给这家我最爱的蛋糕店的。

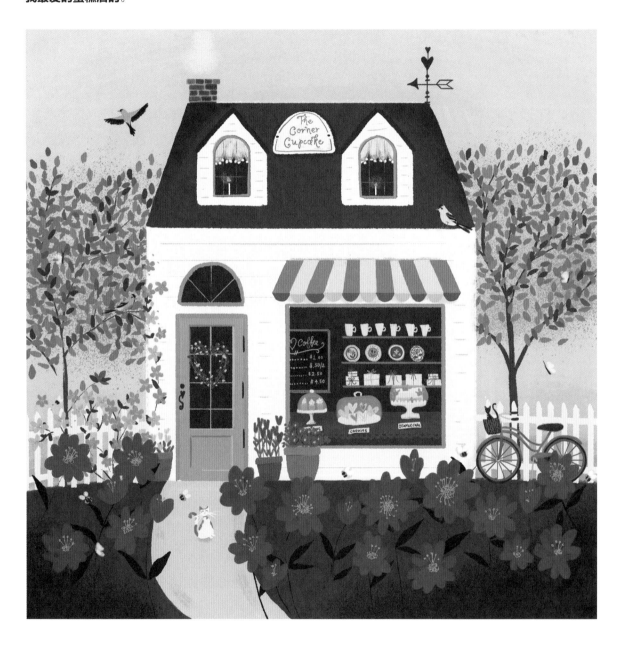

用铅笔画出地面和房子的大致轮廓。

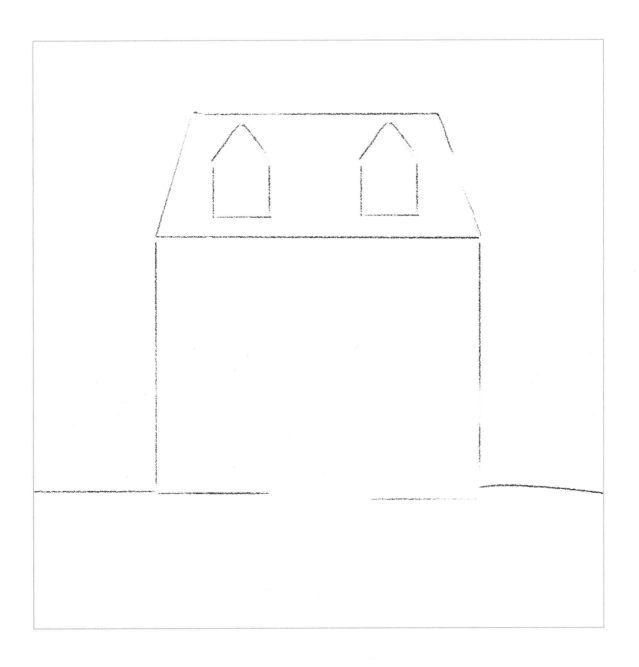

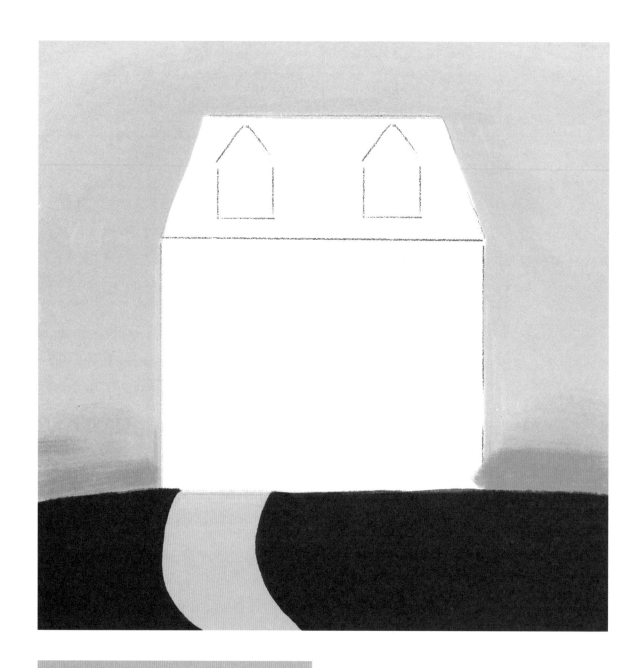

　　混合天蓝色与少量的钴蓝色，用一支大号平刷蘸取该混合色涂绘天空，注意靠近地面的部分颜色要稍深一点。用大号平刷将地面涂成深绿色。晾干后用中号圆刷画出房子前米色的小路。

用最小号的圆刷在房子两边画出树木，如果树干底部与房子底部重叠也没关系，因为稍后我们还会重新上色。将树干和树枝涂成深棕色并晾干，用明亮的蓝色色粉铅笔在即将画上树叶的地方涂绘一片阴影，这样做可以更好地衬托出叶子，使其更显眼。接着，画上绿色的叶子。

用中号圆刷蘸取奶油色为房子上色，屋顶涂成灰褐色，待其晾干；用与房子相同的奶油色画出天窗和篱笆。

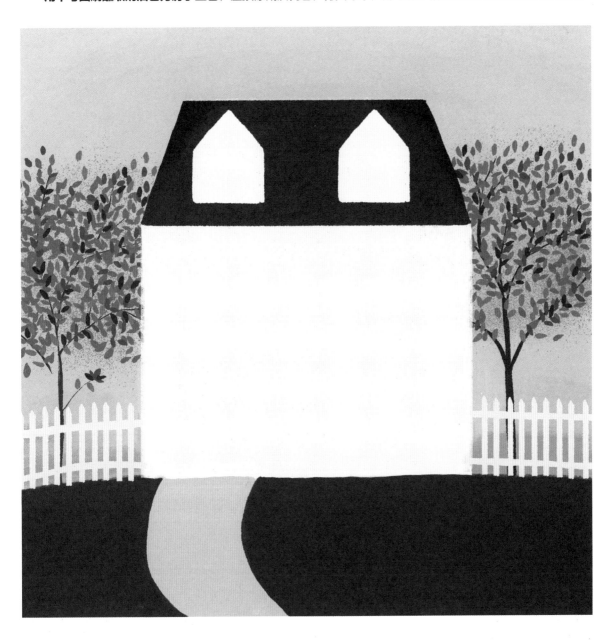

用小号平刷和小号圆刷画出房子的所有细节及自行车。我先画出了黑色的橱窗，然后用长春花色、粉色和白色仔细地为橱窗轮廓、门、遮阳篷及自行车依次上色，遮阳篷、门和橱窗的线条请用尺子来画。白色颜料可以改变不同区域颜色的深浅，比如在画遮阳篷的顶部时就可以混合较多的白色颜料，使顶部颜色看起来更明亮。

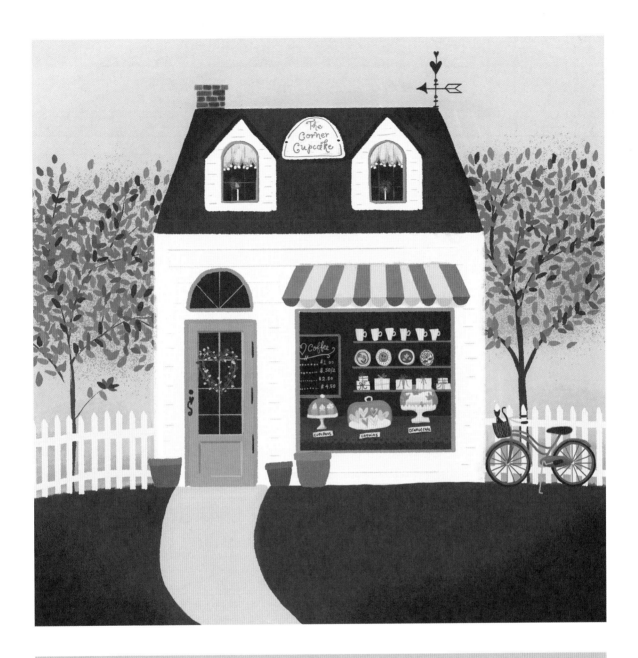

步骤 5

 在招牌上写上蛋糕店的名字，并绘制橱窗内陈列的物品，绘制这些微小的细节也是很具有挑战性的，但却能让作品更为惊艳。用干净的小号笔刷慢慢绘制，每一次都要保证颜料完全晾干后再继续下一步。

 在黑板、货架和桌面上涂上棕色和少量的紫色，用较浅的紫色在桌面上画出带有精致扇形花边的桌布；然后，仔细绘制货架上的物品和菜单，记得要画出盘子和礼盒上的细节。

 将盘子涂上灰白色，并仔细画出蛋糕。待颜料晾干后，用湿笔刷蘸取一点白色，在蛋糕周围薄薄地刷上一层，使甜点呈现出半透明的感觉。你也可以在画面中再增添一些其他的烘焙糕点，使画面更为精致！

步骤 **6**

　　添加一些野生动物和植物，让画面更有生机。先画金翅雀，要想画出恰到好处的颜色，你可以参考野生动物的图片。接着，用小号和中号圆刷蘸取白色及粉色的混合色来画出花朵，栽花的花盆可以用明亮一点的棕色来表现。然后，用一支小号平刷在房子前的小路上画出一只灰白相间的小猫，用中号平刷和一些深绿色在背景中画出铁线莲的花茎，用小号圆刷和深蓝色画出铁线莲，再用一支小号平刷为花朵画出黄色的雄蕊。完成作品前，为了使内容更丰满、更有质感，我还刻意添加了一些细节，如烟囱冒出的烟，围绕着花丛的大黄蜂和小蝴蝶等。

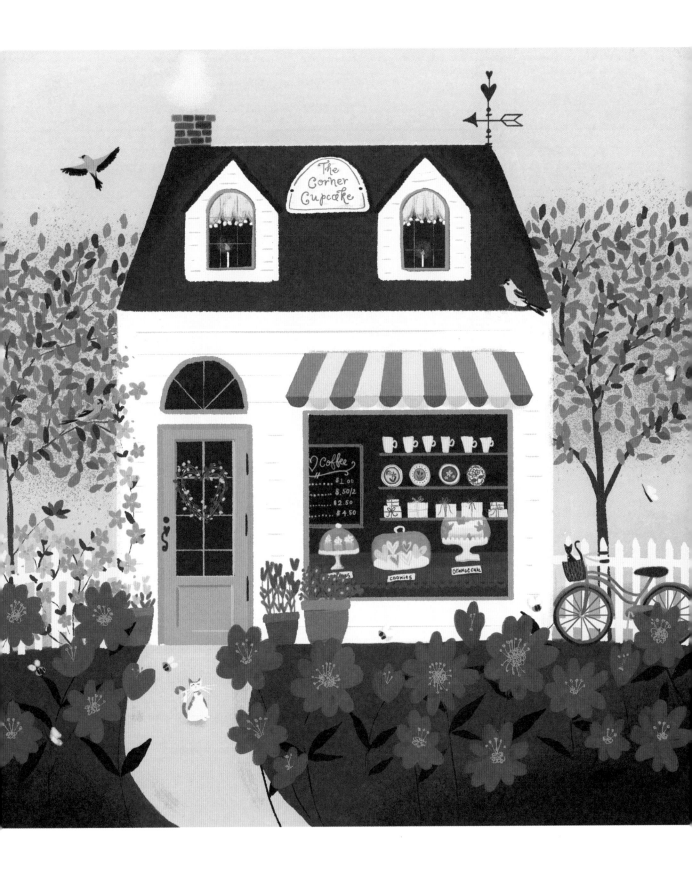

热情的菠萝

菠萝是热情好客的象征，它代表着温暖、欢迎和友谊。在这段时间里，有关菠萝的雕塑作品和绘画作品经常会出现在家庭、建筑和艺术画廊中。

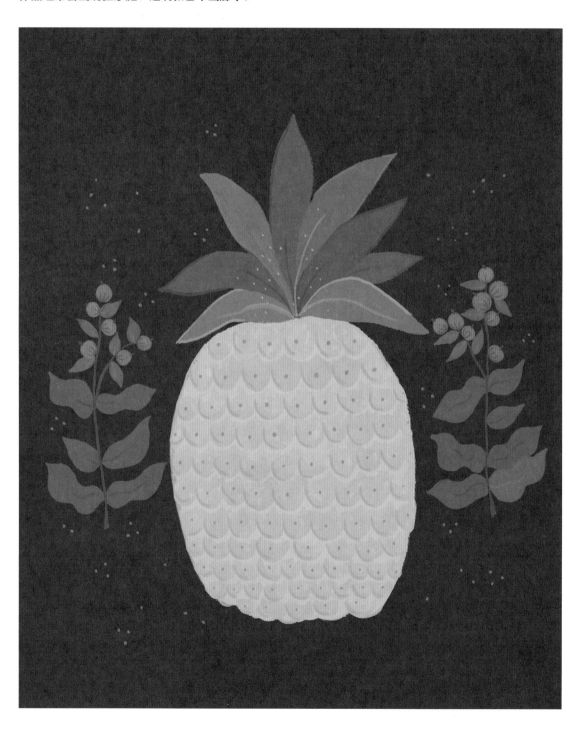

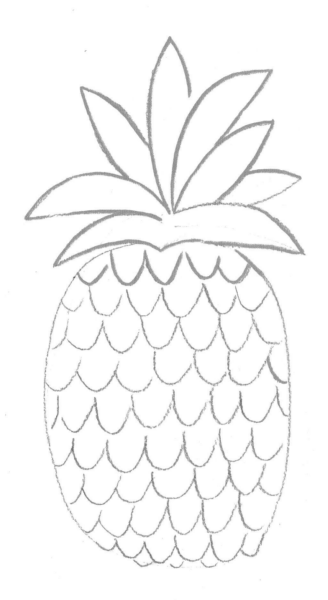

步骤 **1**

用铅笔在画面中央轻轻描绘出菠
萝的形状。

步骤 **2**

用大号平刷蘸取黑色或棕褐色填充背景，这一步需要重复两三次才能完成，待其晾干。用小号笔刷刻画菠萝的周围，尽量不要超出铅笔线条。当然，你也不必太过小心翼翼，因为还可以在后面的绘画中进行不断调整和修补。

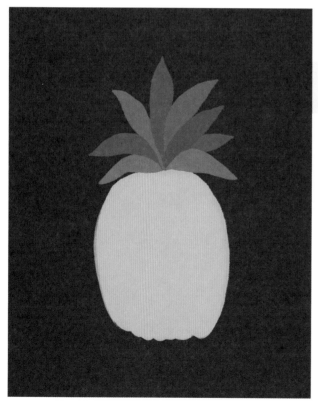

步骤 **3**

用中号圆刷和芥末黄来填充菠萝，这一步也需要重复多涂几次，使颜色更饱满。

将绿色和适量的白色调和成三种不同深浅的绿色，并留下一些以备后用。用中号圆刷蘸取调和后的颜色为菠萝叶逐片上色，一次涂一种绿色。交替深浅的绿色可以增加菠萝的立体感。

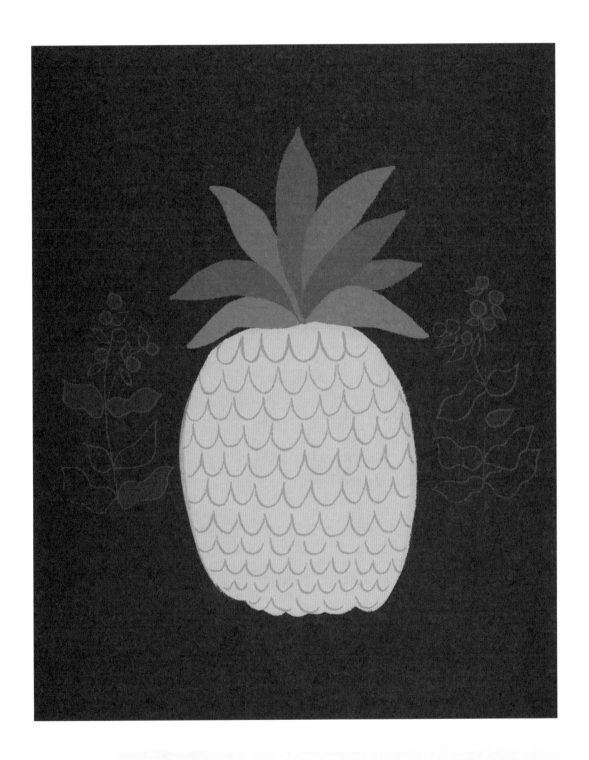

步骤 4

先用HB铅笔在菠萝两侧轻轻地画上浆果植物，再在菠萝上逐排画出扇形纹理，背景区域如有需要修改的地方，可以用小号笔刷蘸取黑色颜料进行小面积修改。

步骤 **5**

用中号圆刷和步骤三中调和出来的绿色为浆果植物的叶子上色，待其晾干。

在调色板上混合一些鲜红色和白色颜料，以形成明亮的珊瑚色，用小号圆刷为浆果涂上珊瑚色。用中号圆刷和深芥末色为菠萝的扇形纹理填色，要想调出这种深芥末色其实很简单，只需将绘制菠萝时用到的芥末黄混合少量橙色即可得到。在填充深芥末色的扇形纹理时请注意，每一排的纹理都要保留一条菠萝本身芥末黄的底色，这样才能让菠萝看起来层次分明。

接着，用最小的平刷和棕色画出浆果的茎和尖端。

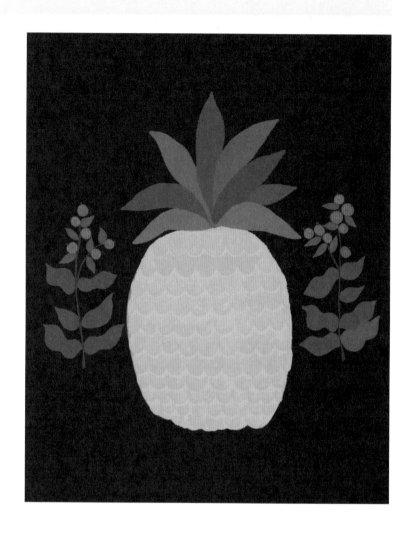

步骤 **6**

用最小号的平刷，在叶子边缘及中心位置添加一些深绿色，以增加叶子的立体感。用一支中号笔刷在浆果上画出深红色的线条。同时，在菠萝每一排的扇形边缘涂上更深的芥末色，并在每一瓣扇形的中心位置点上圆点。最后，为黑色背景添加一些淡绿色小圆点，使画面更有生机。

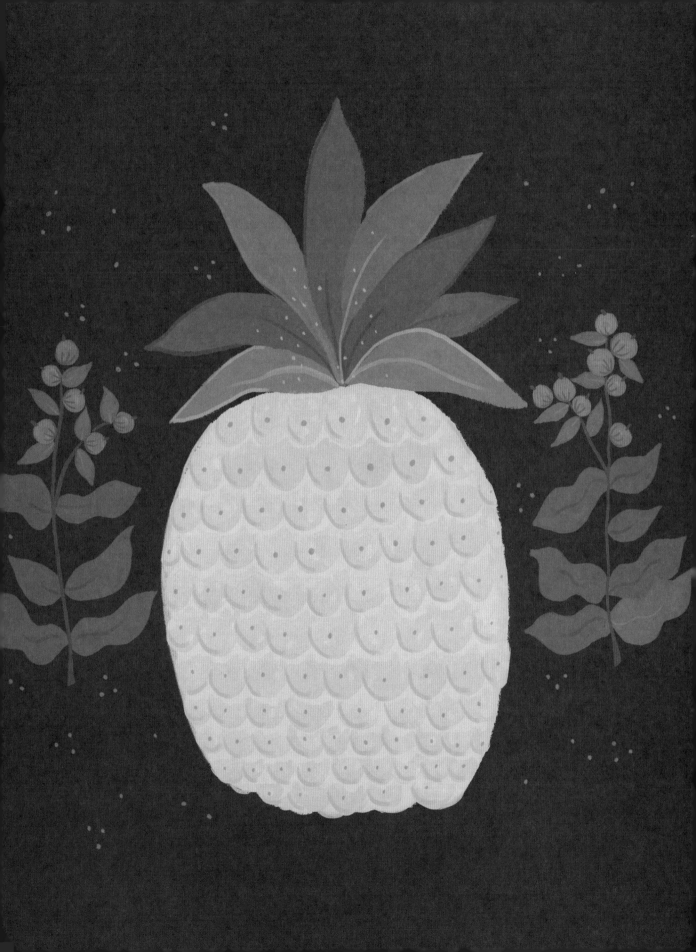

海边的灯塔

从记事起，我就一直受到海边景色的启发。我喜欢大海宁静的声音，蓝色的背景，以及还有灯塔的象征性形象。这个主题的灵感就来自这些场景。

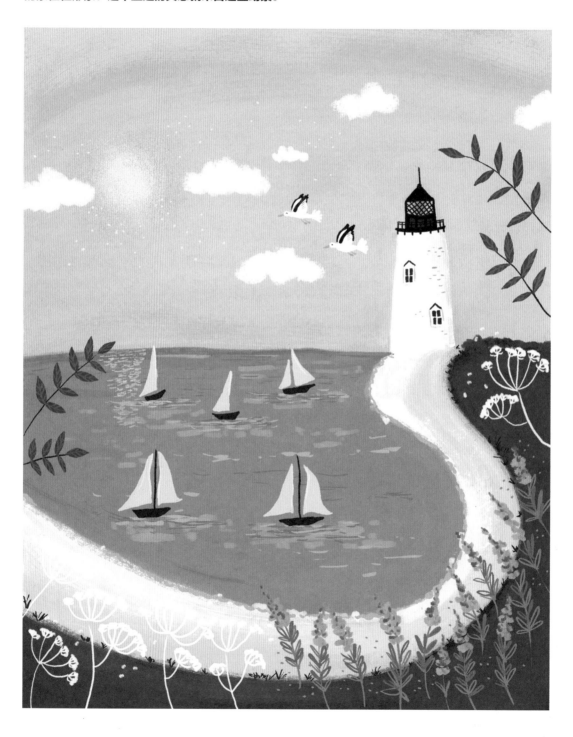

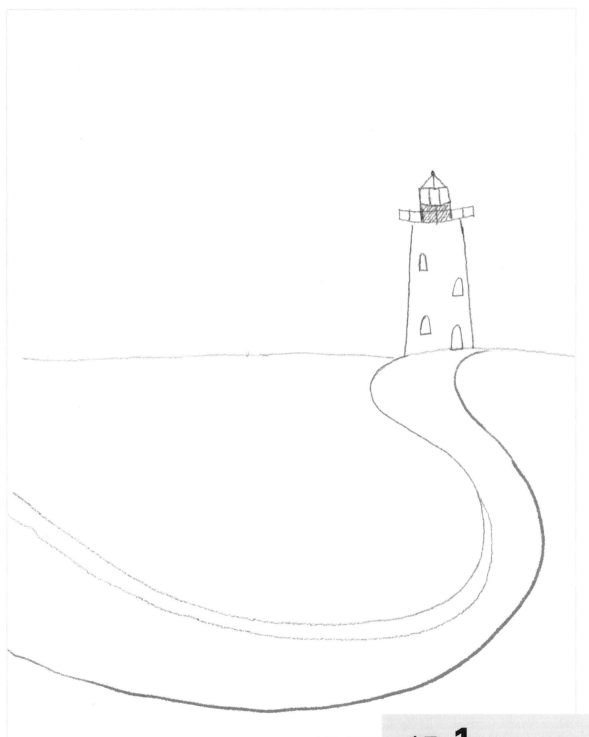

步骤 1

用铅笔轻轻勾勒出海滩的形状，
并在画面最右边画上一座灯塔。

　　将长春花色、天蓝色与一些白色相混合，调出符合夏日天空的完美颜色，用大号平刷在背景中填充这一混合色，并留下一些以备后用。

　　用一些深浅不同的蓝色画出大海。海滩可以用淡黄色、浅贝壳粉色和白色的混合色进行描绘，我在靠近大海的地方使用了浅色，靠近陆地的地方使用了深色。

　　用青绿色和翠绿色绘制陆地上的花园，你可能需要重复涂抹两三遍后才能得到你想要的效果。待颜料晾干后，用铅笔轻轻地画出花朵、树叶和帆船的轮廓。

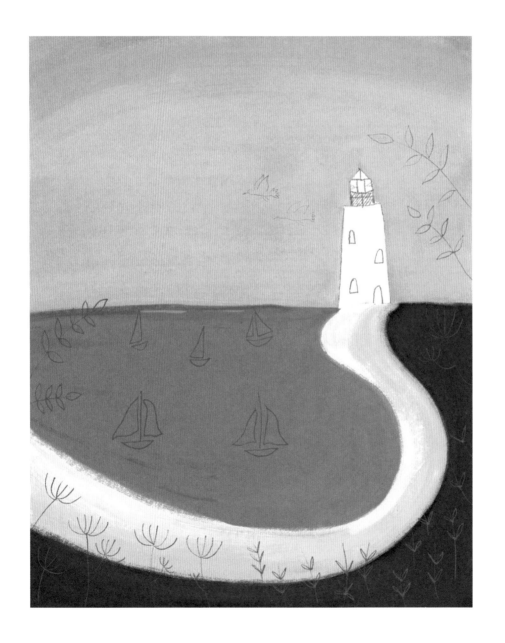

步骤 3

用干净的中号圆刷画出淡黄色的太阳，并将一点橙色混合到浅黄色中，在沿太阳边缘部分的颜色未干之前，将刚调好的混合色轻轻地涂抹在太阳边缘上，待其晾干。

用中号圆刷蘸取第二步留下的蓝色混合颜料，围绕太阳的外层进行晕染，这样可以将天空和太阳更好地融合在一起。这个操作你可能需要重复几遍，但记得每次都要待颜色晾干后再进行下一步，这样就可以得到柔和的夏日阳光了。

用中号平刷和白色颜料，在天空中画出一些柔和的云彩，云彩的形状越不规则越好。

再次使用白色颜料为灯塔涂色，在与太阳相对的灯塔一侧用象牙色画出阴影，随后晾干。

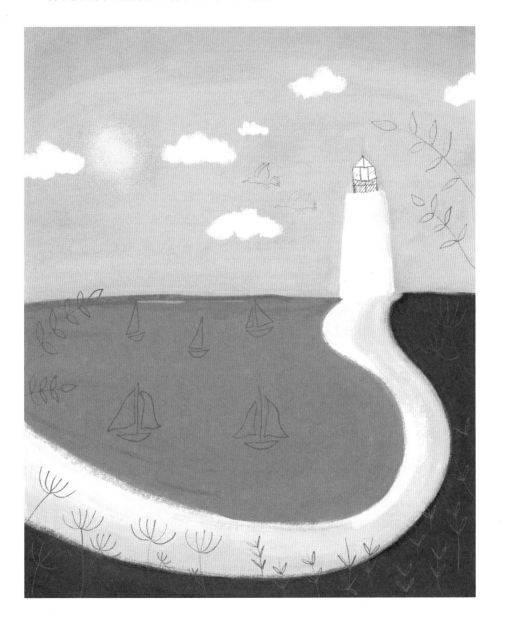

步骤 4

用各种深浅的绿色、薰衣草色和象牙色，为第二步中所画的海边花卉上色，涂色时要按照从上到下的顺序，避免弄脏画面，并且要在需要的时候晾干颜料，使整体效果更佳。用白色、深蓝色和黑色为帆船及海面上泛起的涟漪上色。

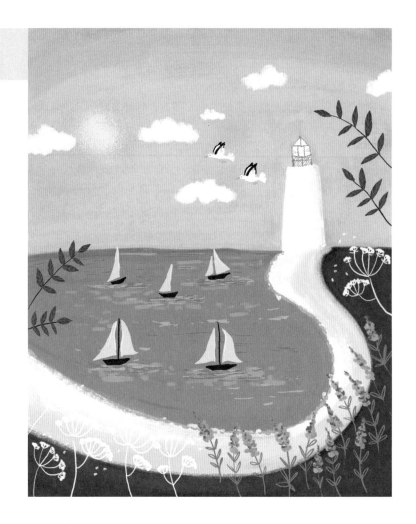

步骤 5

在灯塔周围画出更多的花朵、波浪和一些额外的阴影及细节，这样做能让你的作品看起来更完美。

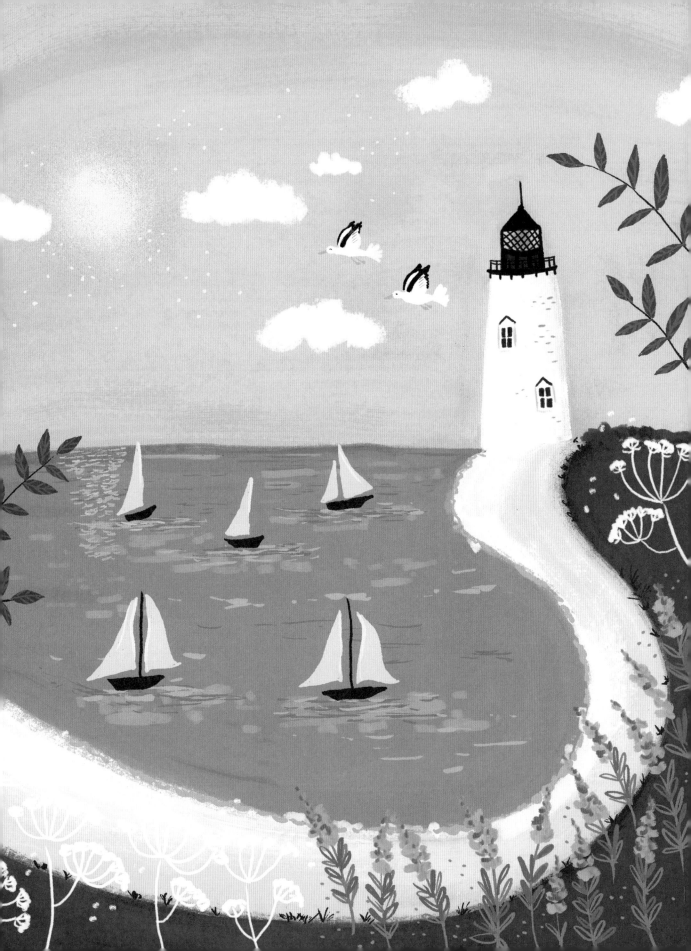

花房

在我小时候，我每年都会去海边的一个小镇，那里到处都是粉色、绿色和亮蓝色的维多利亚式别墅，看起来就像童话书里的一样。这些糖果色的小别墅是民间艺术灵感的完美来源。

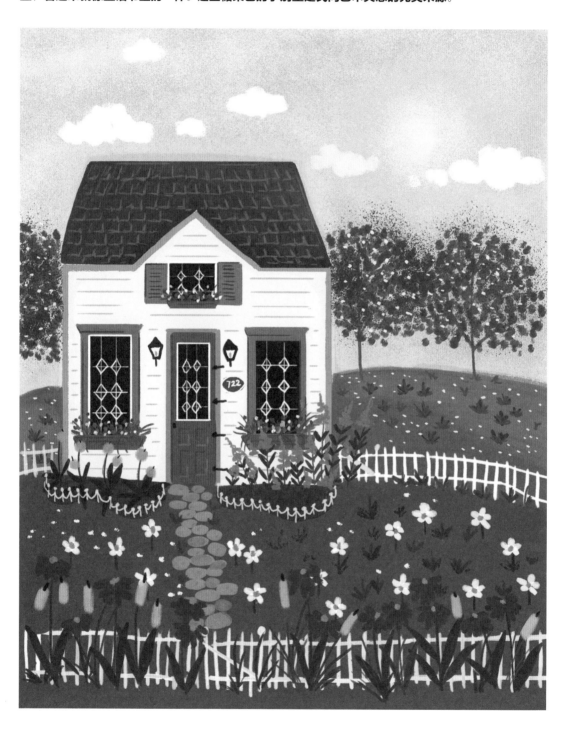

步骤 1

用铅笔勾勒出房子轮廓，包括房子里的一些细节和地面线条。

步骤 2

用一支大号平刷将背景的天空涂成明亮柔和的蓝色，用翠绿色和白色的混合色涂抹地面，这两种颜色调和在一起会为地面增添一点立体感。将背景涂成浅绿色，前景涂成深绿色。晾干后，用一支黄色的色粉铅笔画出带有阳光颗粒感的太阳。

这一步我们来绘制房子，这可能需要多花费一点时间。注意在每进行下一步之前都要先晾干画作。

接着，我依次画出浅黄色的房屋壁板、深紫色的窗饰、浅蓝色的房屋饰边、炭灰色的窗户和屋顶、白色的铁艺、棕色的窗框和门。每种颜色都记得要预留一点，并加入适当的黑色或白色进行混合，以此来绘制例如百叶窗等这样的细节。

用一支小号圆刷依次画出房屋的壁板、屋顶、壁板的细节。接着为窗户上色：先用炭灰色打底，再用薰衣草色和白色画出细节，并用棕色画出窗槛花箱。用同样的方式涂门的颜色：先用炭灰色打底，再绘制出门和门饰，最后画上窗户的装饰。用最小的笔刷增添一些细节，然后晾干。

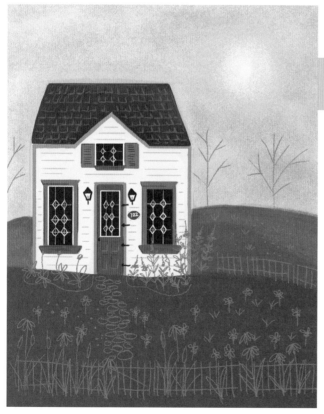

用铅笔在房子周围画一个花园的草图：绿草地上通往房子的小路、房子周围的篱笆和花园中的花朵。

用从后往前的顺序为画作添加细节：用中号平刷，在白色中加入少许黄色，并用这样的混合色画出云朵的形状，然后在混合色中加入一些水将颜色晕开，创造出半透明的效果。

用棕色和最小号的笔刷画树干，并用一支小号圆刷在树上画出深绿色及浅绿色的叶子，晾干。用深绿色的色粉铅笔在树木周围绘出颗粒状的光晕，颗粒的排列从内向外逐渐由密变疏，营造出被风吹散的效果。最后在树上点缀一些白色颗粒。

用与叶子颜色相同的绿色在背景中轻轻画上几簇小草，点上白色圆点作为野花，再为围栏涂上颜色，晾干。

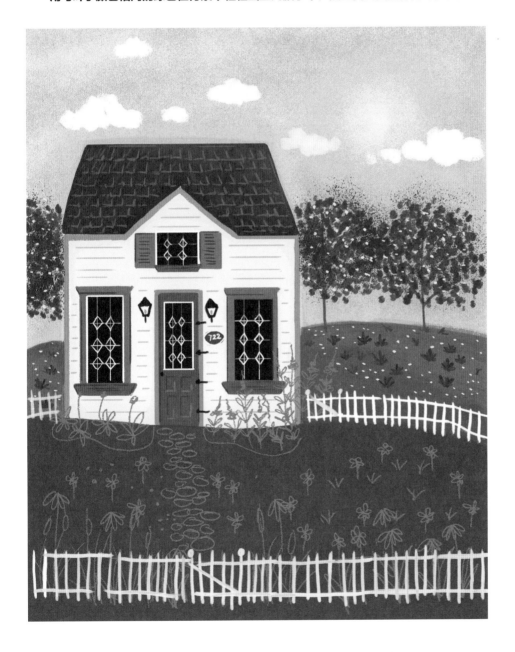

步骤 **6**

用最小号的圆刷，为门前小路和房子前面的泥土刷上颜色。用一支小号圆刷画一些点缀在窗框中的小型花朵和绿色植物，晾干。用深绿色画出花园中的叶子和小草。用同样的绿色混合些许黑色或白色绘制剩余的花茎；将长春花色和薰衣草色混合，涂在猫薄荷的顶部，并在左边装饰草的顶部涂上一点芥末黄色；用一点白色绘制前院的野花。

最后，混合小麦色和宝蓝色，在背景中画上香蒲和矢车菊，晾干后再用一点芥末黄色点缀野花的中心。用一支小号平刷和白色在房子周围的花坛附近画上围栏。

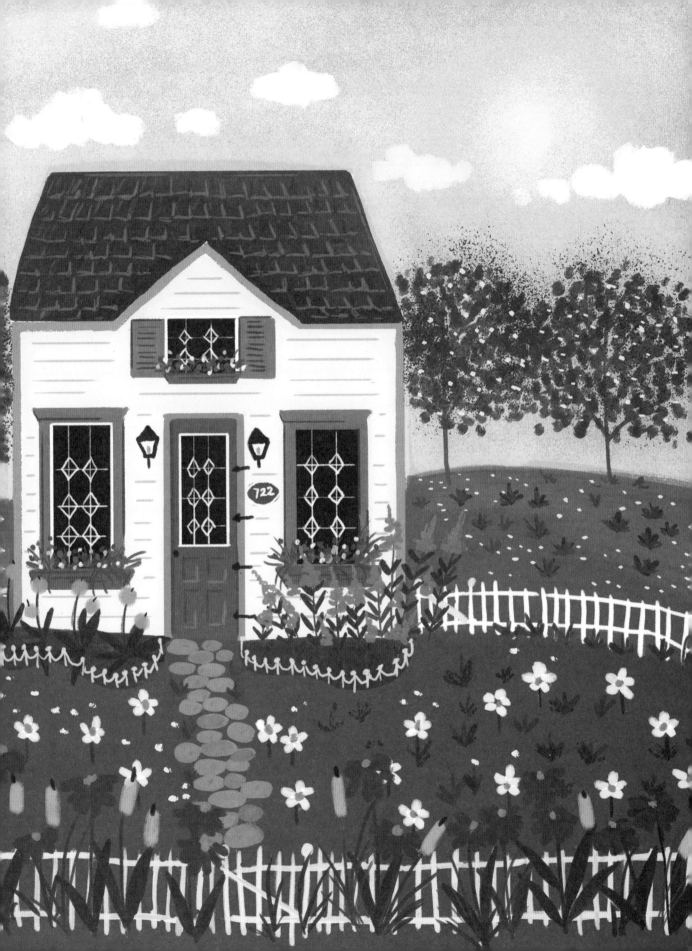

庆祝活动

我喜欢在各种庆祝活动时四处走走，那天许多家庭的门外都会飘扬着彩旗、横幅和各式装饰品，没有什么比完美的烟火表演更具有节日氛围了！

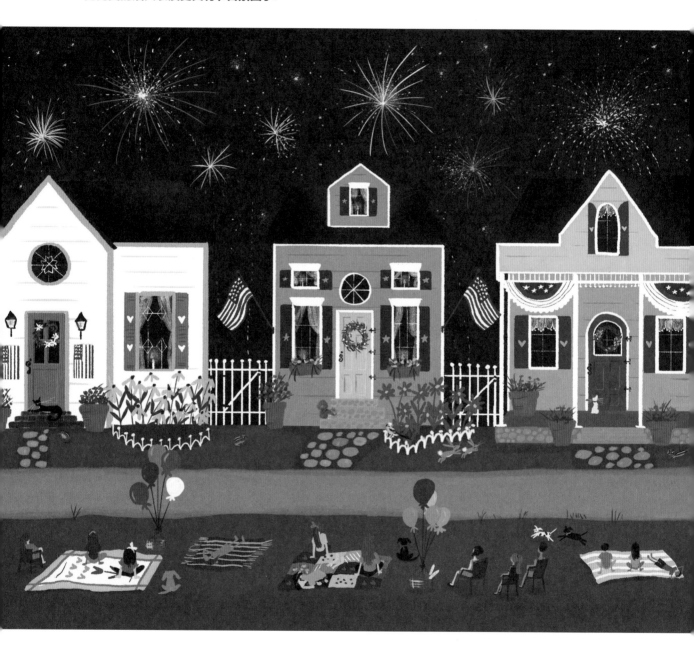

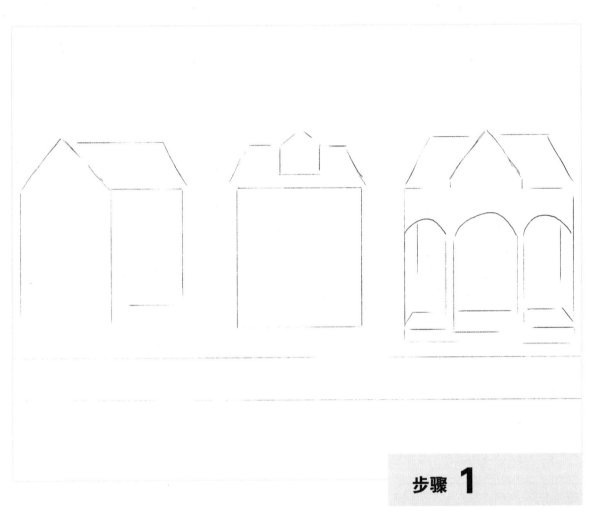

步骤 1

用铅笔勾画出房子、道路和地面轮廓，并在房子上画出一些建筑物的细节。

步骤 **2**

　　用一支大号平刷将天空涂成深蓝色。将深蓝色混合些许黑色，用另一支干净的平刷蘸取该混合色，在天空顶部和房屋四周的角落画出渐变效果。用中号平刷或圆刷将地面涂成深绿色，同时画出灰褐色的路径，在每种颜色中混合一点黑色调出阴影的颜色，为画面前景和房屋入口通道处的草坪以及小路的外缘分别画上阴影。用芥末黄色、长春花色和亮白色这些明亮的颜色为房屋和屋顶上色，随后晾干。

这一步我们将专注于细节：首先画出房子上的瓦片纹理，然后用黑色和中号圆刷或平刷为每幢房子画上窗户，但不要画门上的窗户，晾干。接着画出百叶窗，仔细添加阴影和每个细节。

用平刷将门的形状尽可能地画直，并且为每扇门涂上不同的颜色，晾干。添加阴影并修饰，用最小号的圆刷画一些细节，如栅栏、窗帘、蜡烛、花环、烟囱、铰链、彩带和旗帜，这些细节会为你的作品增添别样的魅力。

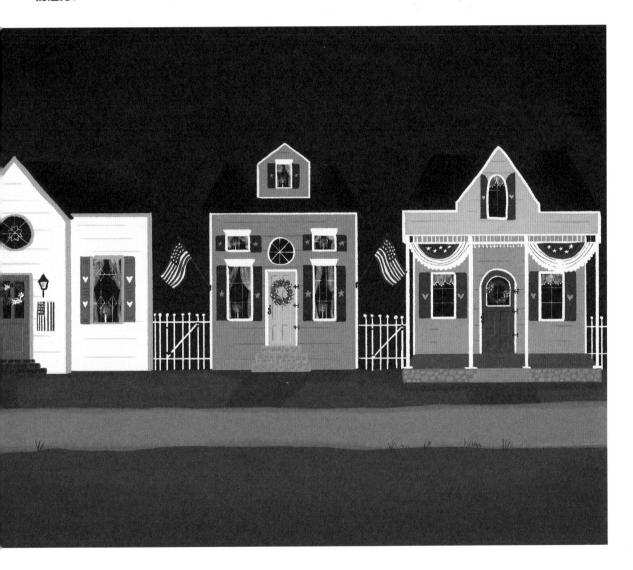

用上述出现过的独立日主题色，用最小号的平刷在天空中绘制烟花，画烟花时动作要柔和，在每朵绽放的烟花周围随机点涂上各种颜色，晾干。接着在烟花之间再增加一些小星星，并用色粉铅笔轻轻地扫在星星和烟花周围，以制造出发光的效果。

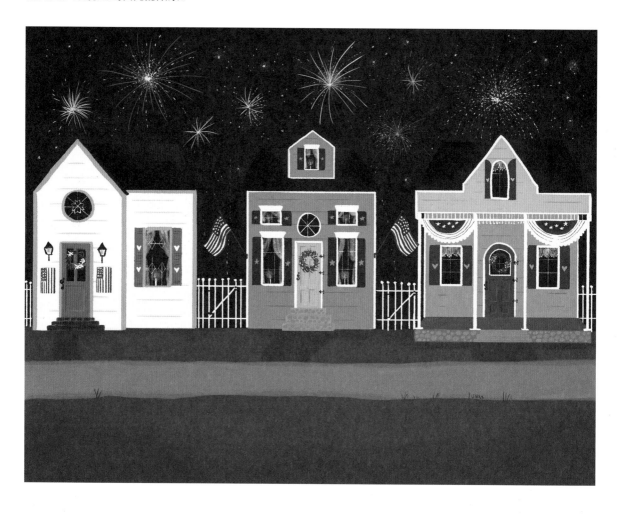

步骤 5

用小号或中号圆刷在每幢房子前画上泥土小路，每条小路之间都用深绿色添加一些细节。选择小路周围较大的区域作为花园，花园里画上一些小型的棕色花盆，然后再在花盆里画上绿色、粉色、红色、蓝色和白色的小花。道路另一侧的区域可以画上几块毯子和野餐篮。

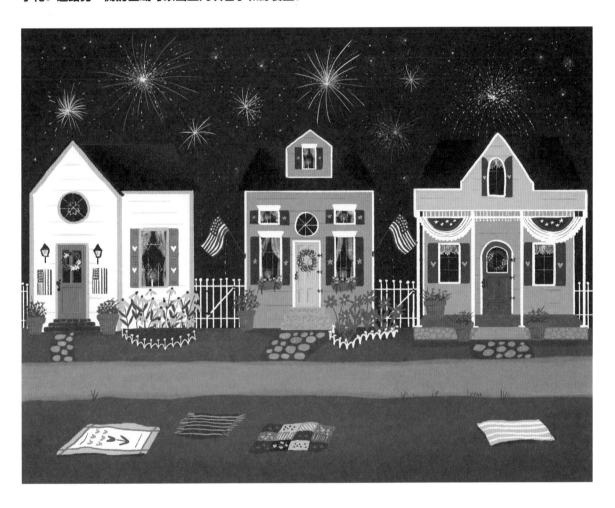

用最小号的圆刷在毯子上或草地周围绘制正在休息的人们和四处闲逛的小动物，如松鼠、花栗鼠或玩耍中的小狗。最后，画上一些色彩缤纷的节日气球。

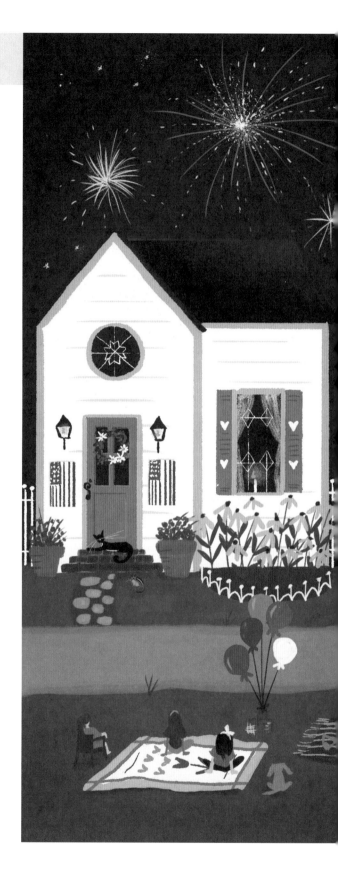

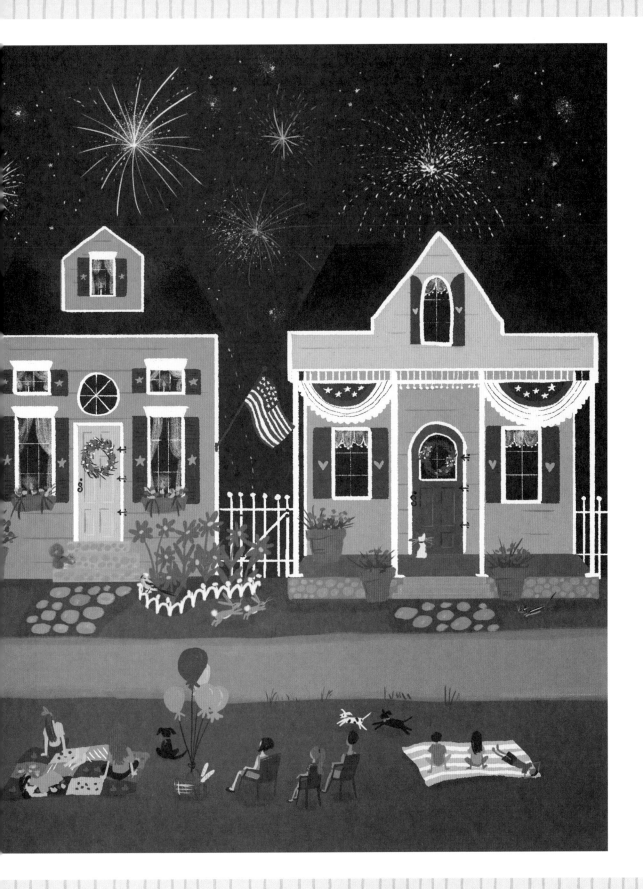

生命之树

装饰着鲜花、水果和动物的生命之树是常见的民间艺术主题，尤其是在挂毯、刺绣和绘画中。在这个主题里，我最喜欢的就是它对比例的完美调整。这幅画的得意之处是树上的超大叶子和果实、前景中的大朵花卉和背景中的小野花。当然，你也可以通过选择绘制不同颜色的水果代替花朵或用炽热的太阳代替月亮，来创作出属于自己的作品。

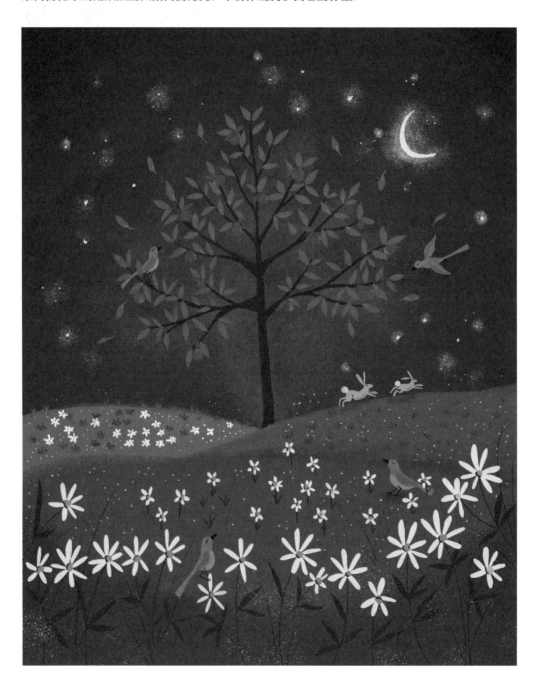

　　用铅笔轻轻地勾勒出草地和一棵树的大致轮廓，你也可以画出你想要的任何细节。在之后的步骤中我们还将进一步刻画，所以在草图阶段不需要画得太过完美。

步骤 2

用一支大号平刷，将海军蓝混合些许宝蓝色和黑色，涂抹背景，最暗的蓝色涂在背景最上方，浅蓝色则涂在下方树的周围，并以圆形分布，树干不用涂上颜色。重复涂抹背景两三层，每一次的重复都需要在晾干后进行。

用大号平刷蘸取绿色和白色的混合色为草地涂色，较浅的绿色涂在草地的左上方，画面下方的草地颜色则需要逐渐加深，晾干。用一支深绿色的色粉铅笔（或用干燥的笔刷和深绿色颜料）在草地最下端绘出颗粒状的阴影。

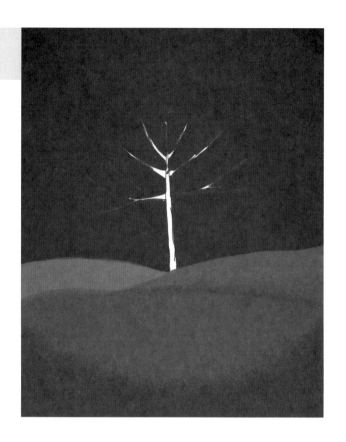

步骤 3

用浅蓝色的色粉铅笔（或用干燥的笔刷和浅蓝色颜料）在树的周围画出颗粒状的光芒，再用一支小号圆刷轻轻晕染，以创造出美丽的发光效果。

使用红棕色混合些许黑色，画出树和树干，确保树木中间的主干部分更粗、更长。

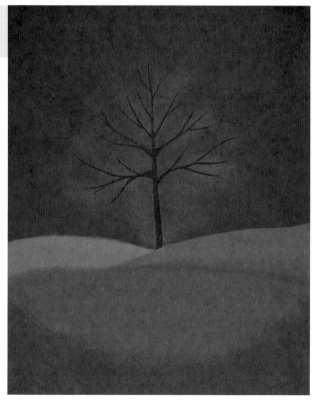

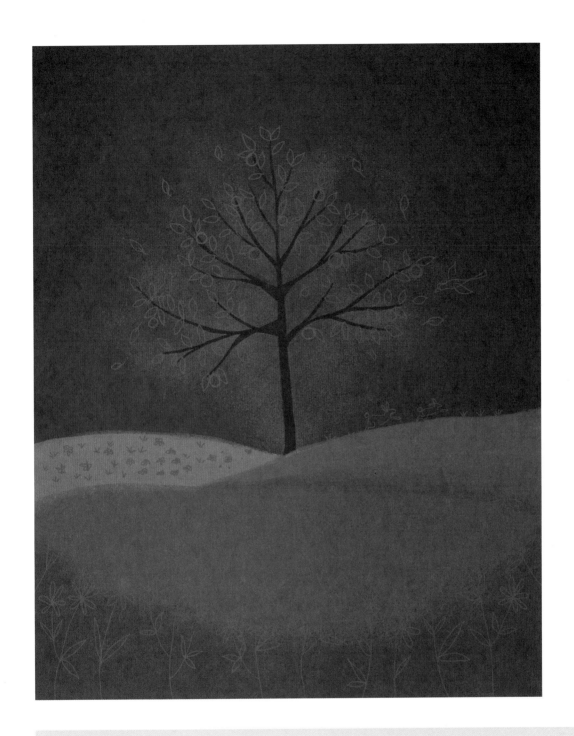

步骤 4

　　用铅笔在树上画出叶子，在草地上画出花。在这里请注意前景的花朵要比背景的花朵画得大一些，不要忘记再在远处的草地上添上数簇小草。我们还可以在树下画上一对正在追逐的兔子以及三四只小鸟，通过调整小鸟的位置来平衡画面构图。

步骤 **5**

添加细节。用小号圆刷画出宝蓝色的知更鸟（腹部涂上橙色作为点缀）、白色花瓣与橙色花蕊的雏菊、深绿色的小草、绿色的树叶以及树上深红色的果实。

首先，画出大部分的树叶，再画出红色的果实，随后在果实顶部补充部分叶子以增加层次感。接着画出背景山丘上的相关细节，不要忘记画上两只兔子和知更鸟。注意，要先绘制暗色的细节，再添加明亮的鲜花。

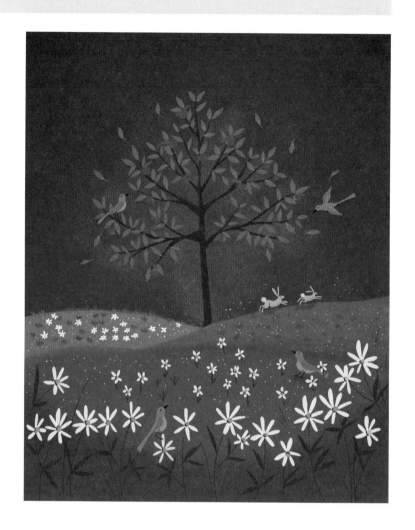

步骤 **6**

用一点灰白色和最小号的圆刷，在树的周围画出月亮和小星星，随后晾干。用灰白色的色粉铅笔在星星及月亮周围制造出光芒的效果，再用一支小笔刷蘸取干颜料在前景中轻轻点擦一下，使野花也能散发出一种发光的感觉。

纱线商店

　　每位民间艺术家或民间艺术爱好者都喜欢在手工艺方面发挥自己的才能，针织和钩编是我最喜欢的两种手工艺。没有什么商店能比纱线店更让我喜欢的了，那里摆满了五颜六色的针织小玩意儿，到处都是柔软的、多彩的纱线，等待着被做成各种可爱的东西。

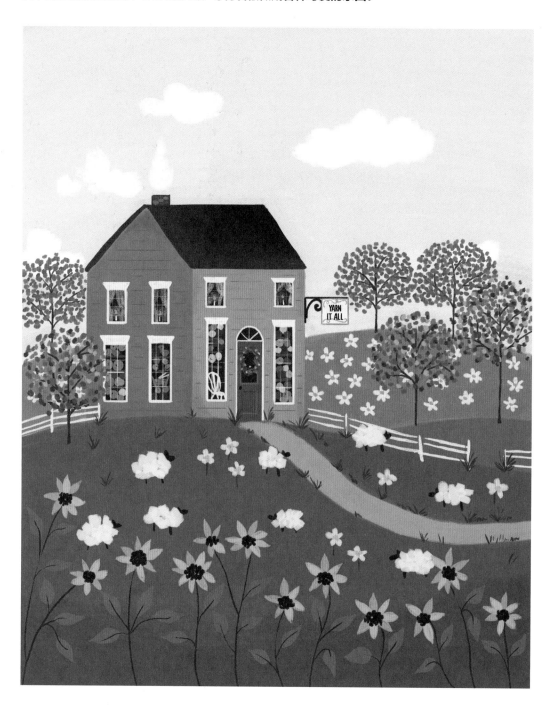

步骤 1

用铅笔勾勒出一些起伏的山丘和山上的小屋。

步骤 2

将浅蓝色混合少许白色，用一支大号平刷蘸取颜料画出天空。再用一支大号圆刷，在天空和地面的相交处用非常淡的粉色涂抹于蓝色之上，以营造出相互融合的感觉。此处的技巧就是涂抹的技巧：用干燥的笔刷将稀释过的、较湿润的粉色涂抹于画纸上，这样呈现出的颜色具有纹理感和层次感。待粉色变干，再在上面叠涂上一层水蓝色，与天空的其他部分相混合。用这种技巧绘制出来的背景效果更好。

将山丘涂成翠绿色，用中号平刷在天空中画出白色蓬松的云彩。

　　用最小号的圆刷，将房子的两个侧面涂上浅蓝色，屋顶涂成深灰褐色并画出阴影；用深蓝色的线条画出房子侧面的瓦片纹理，并将所有的窗户都涂成炭灰色。

　　用棕色为木门上色，用干净且表面干燥的笔刷和白色添加门及窗户上的线条细节，底部的窗户先暂时不用修饰。在门上添加一个小花环，完成后将画作晾干。

　　用铅笔在每扇窗户上画出几个架子，再在架子上画上一些圆形纱线；在正面的左侧窗户内画上一把椅子。为了让画作更有创意，你也可以在窗户中画上一台织布机、一个篮子或任何你喜欢的东西。

　　画一些草图：背景山丘上的树和花、前景中的羊和向日葵、栅栏和房子上的标记牌。

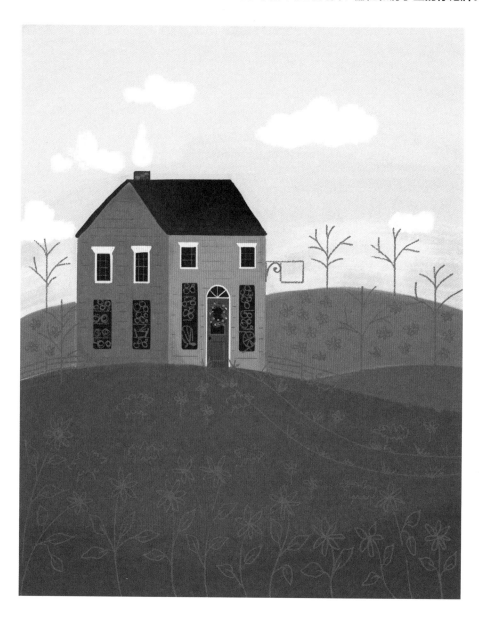

用各种彩色颜料填充窗户内的细节，此处我使用了大量黄绿色和珊瑚色的宝石色调。用最小号的圆刷，轻轻地为每扇窗户上的架子涂上棕色，为椅子涂上白色，随后晾干。添加纱线串。

用一支小号圆刷画出标志牌，用小号扁平刷或细头记号笔写下纱线商店的名字，再用灰褐色和中号平刷来绘制通往门前的小路。

回到窗户的部分，在窗口周围画出窗框细节，用色粉铅笔轻柔地在顶部窗户内画出窗帘。

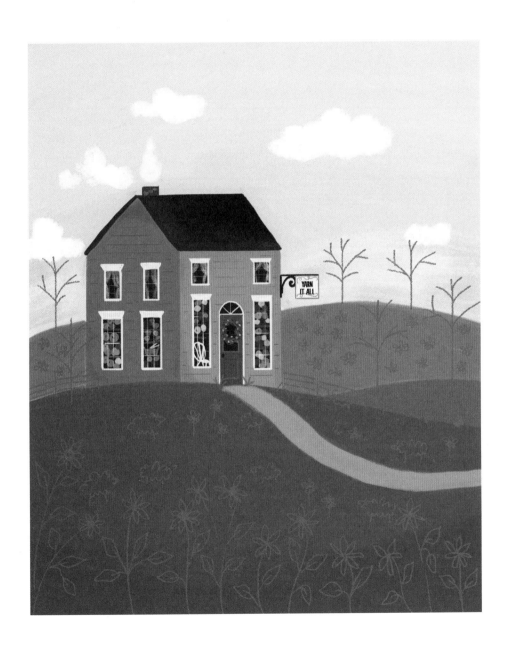

步骤 **5**

以从后向前的顺序绘制棕色的树干、深绿色的树叶以及白色和黄色的花朵，用小号圆刷和平刷画出更多细节，交替使用笔刷以创造出不同的纹理及形状。在后层的草地中画出树木，在树的前方画出白色栅栏，用平刷绘制小簇草丛。

用小号圆刷，仔细地画出绵羊的腿、脸和耳朵。待它们晾干后，再用平刷画出白色蓬松的羊毛，使小羊们看起来圆润饱满。

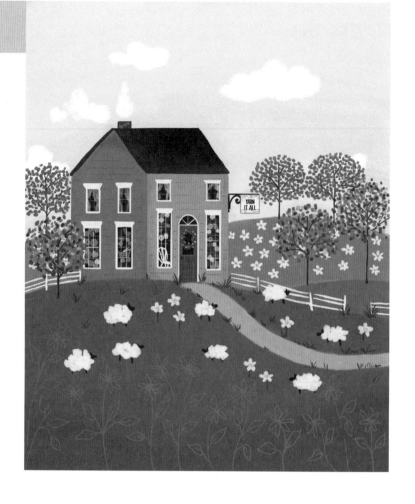

步骤 **6**

最后，绘制向日葵。先用小号圆刷和绿色为叶子上色，再用小号平刷和深绿色画出花茎。晾干后，用小号平刷分别蘸取三种不同深浅的黄色（如芥末色和橙色）逐片涂抹花瓣。待花瓣干燥后，用棕黑色和小号圆刷画出向日葵的花蕊。

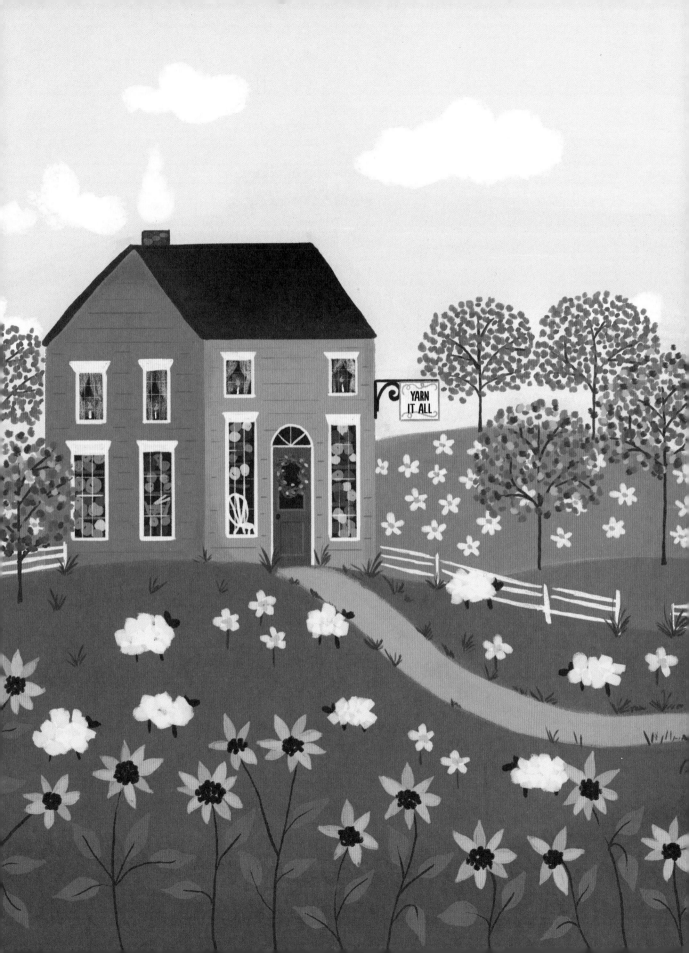

南瓜湾

在民间艺术题材的人气比拼中，秋季与冬季并驾齐驱，都是最受欢迎的季节。秋季有着完美且众多的民间艺术主题颜色，从橙色的葫芦、火红的枫叶，到深蓝色和粉红色尘土飞扬的天空。下面我们即将描绘的南瓜湾将会让你梦到凉爽的秋夜和愉快地采摘南瓜的场景。

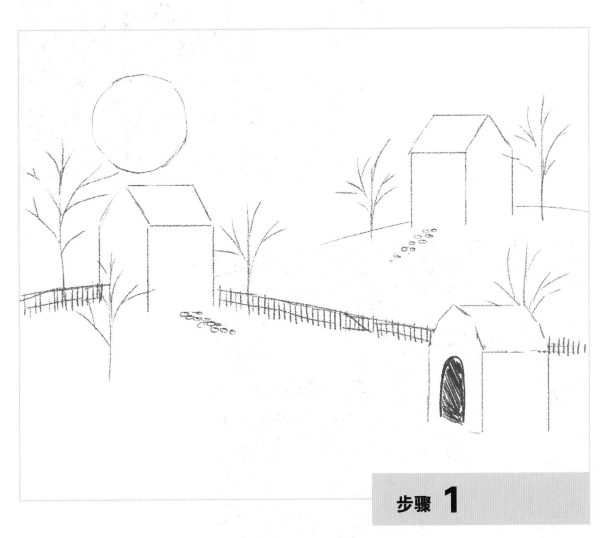

步骤 **1**

　　用铅笔勾勒出一些起伏的山丘和山上的两个小屋轮廓。因为这幅作品对细节得描绘要求比较高，所以还需要再画上一些树、谷仓、月亮和栅栏。我在后续的步骤中会陆续为这些细节上色，因此提前设置好它们的位置就十分必要。

步骤 2

用一支大号平刷将天空涂成深蓝色，山丘涂成绿色。用中号圆刷将农舍涂成黄色和白色；将位于最前方的谷仓涂成红色；在农舍和谷仓的侧面分别涂上较暗的黄色、白色和红色，以体现出建筑物的立体感，随后晾干。将月亮涂上象牙白色，然后用颜色较亮的象牙白小心地在月亮外缘进行涂抹。

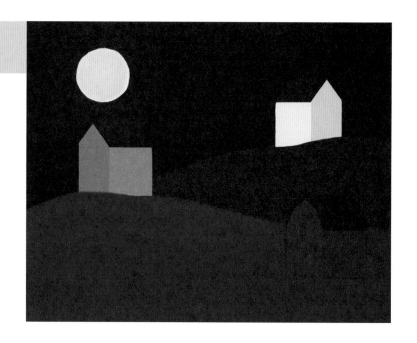

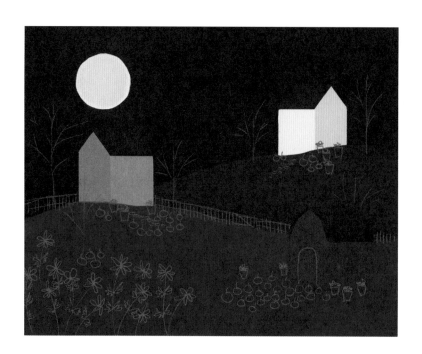

步骤 3

用铅笔重新画出细节部分，并添加一些新的内容，如雏菊、南瓜和花盆等。

用最小号的圆刷轻轻地在天空中点缀上不同大小的星星，为小屋添加更多细节，依次画上木瓦、黑色的长方形窗户、绿色的百叶窗、蓝色的门以及窗户内的白色小蜡烛，随后将画作晾干。

用色粉铅笔或彩色蜡笔画出闪烁的烛光，并在一些星星周围增添白色光晕；分别用灰褐色和棕褐色，在每幢小屋前画上一条石头小路。

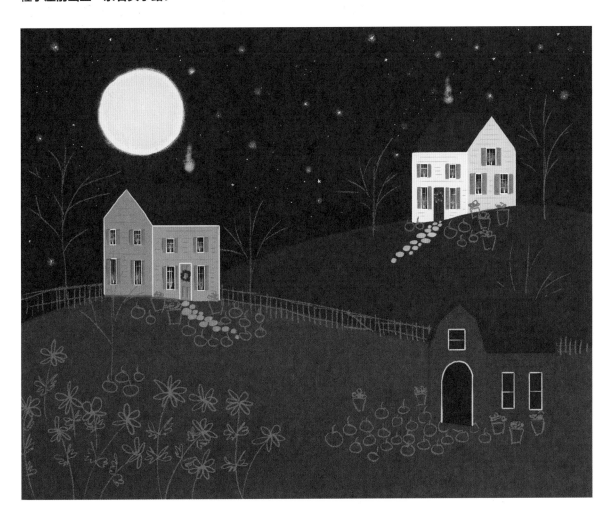

步骤 **5**

用一支小号圆刷以及浅棕色画出树木，接着在所有树木上仔细耐心地点画出橙红色的树叶。

先用白色画出尖桩栅栏，再将所有的花盆都涂成土黄色。用两种深浅不同的橙色为南瓜逐层上色，记住每新涂一层颜色都要先晾干前一层颜色。

将所有的花茎和叶子都涂成深绿色：按照从后往前的顺序绘制花盆里的绿色枝干，然后绘画前景雏菊的花茎和叶子。用最小号的圆刷在每个花盆里画出花朵，并在南瓜和花盆底下用深绿色的色粉铅笔轻轻地涂上阴影。

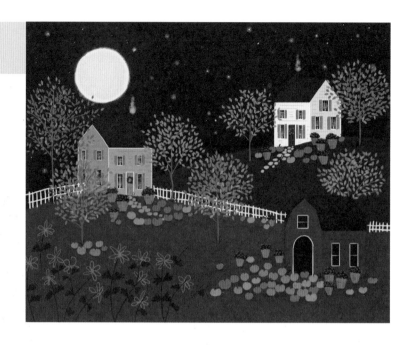

步骤 **6**

用较深的橙色绘制南瓜的所有细节，并将南瓜的茎涂成棕色，不要担心会画不均匀，因为所有南瓜的形状和大小其实都不尽相同。最后，用小号圆刷为雏菊涂上象牙白色，在每朵雏菊的中心点上芥末黄。

南瓜园

去南瓜园挑选合适的南瓜是我印象深刻的童年记忆之一。南瓜对我来说实在是太大了，不易搬运，但作为家中的装饰品，它的尺寸却很完美。我们去的那间农场中有很多小动物，这个特别而可爱的回忆成了我喜爱秋天的原因之一。这件作品的灵感正是来自我对农场的记忆。

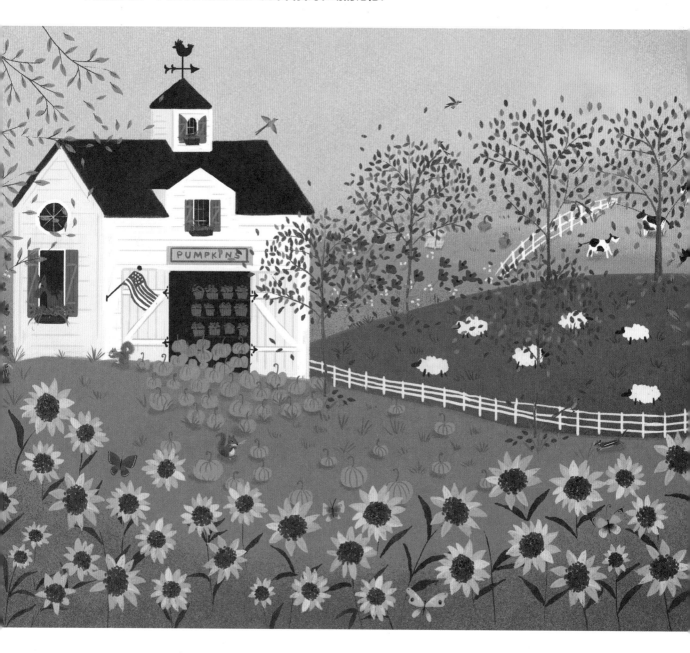

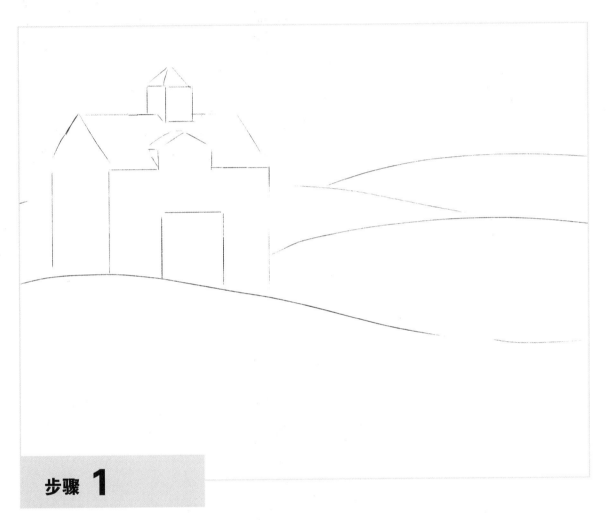

步骤 **1**

用铅笔画出谷仓和草坡的轮廓。

步骤 2

用大号平刷蘸取橙色、粉红色、桃红色的混合色，绘制出秋季的渐变色天空，注意画面顶部的颜色最亮。用干净的平刷绘制长满青草的山坡，涂色时可以通过改变绿色的深浅来表现山坡的立体感。将谷仓涂成灰白色，且在左侧涂上较深的颜色以营造阴影的效果。接着，在屋顶部分涂上木炭棕色。

步骤 3

用小号圆刷在最远处的山坡画上奶牛、南瓜、小草和篱笆，晾干。在倒数第二个山坡上小心仔细地画上一些浅棕色花茎和红色花朵，并在花朵间随机点涂上一些灰白色小圆点作为装饰，待画面晾干。

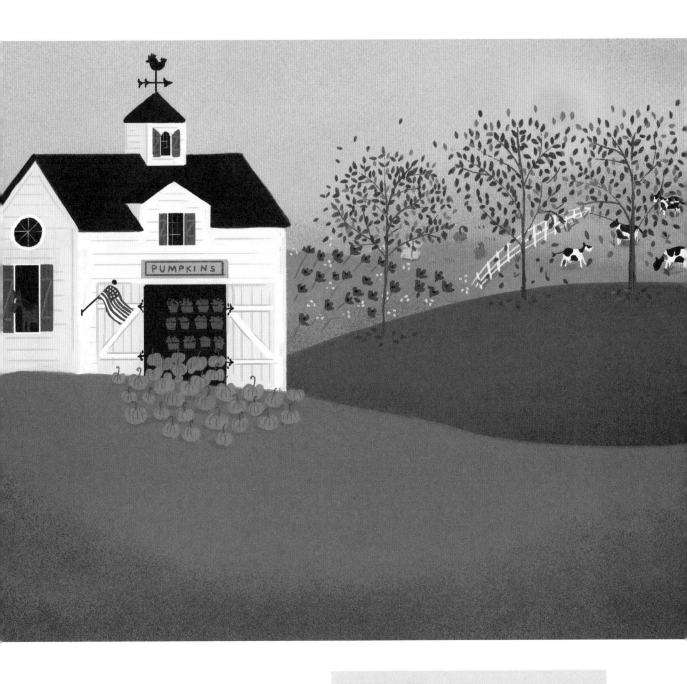

步骤 4

用一支小号圆刷在中间的草坡上画出树干和树叶，在叶子上涂上各种深浅不一的红色以突显出天空。用小号圆刷绘制谷仓的细节，在谷仓上画出南瓜的标志牌、风向标和其他细节，如架子上的花盆、南瓜以及左侧窗户中探出的马头。

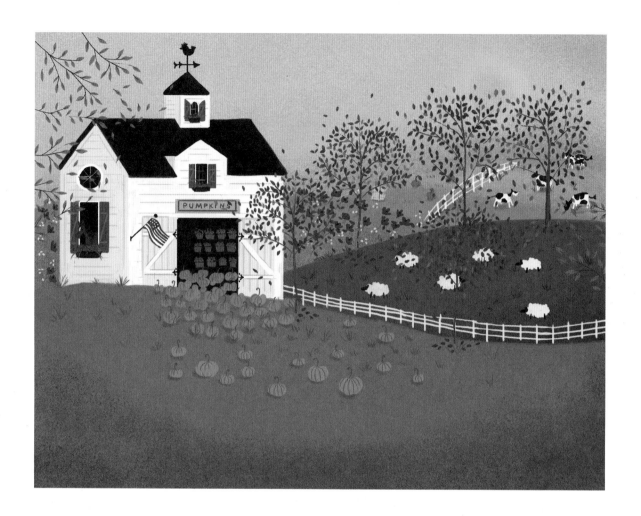

步骤 5

　　用小号平刷添加最终的细节。首先，画出绵羊和它们周围深绿色的草地，晾干后在前两座山坡的中间画出第二道栅栏。接着，用最小号的平刷和圆刷画出前景中的树枝及落叶；树枝要从左上角开始画，并分布在谷仓和马的周围，同时画出些许从树枝上掉落的树叶，让其看起来像是被风刮落的一样。用第四步中的画法画出第四棵、第五棵树，并在树的周围点缀以飘零的红叶。我们还需要画一些额外的前景细节，如南瓜和树叶，使画面更精致。

步骤 6

　　最后，绘制向日葵，使作品呈现出更丰富且美丽的色彩。先画出花茎，再用深浅不同的黄色仔细画出花瓣，这一步不要求太完美，不完美的向日葵花瓣反而会为你的作品锦上添花。在整幅作品完成之前，我又添加了一些野生动物，如花栗鼠、松鼠、蝴蝶和山蓝鸟。我很喜欢将山蓝鸟添加到场景中，因为它们真的很可爱！

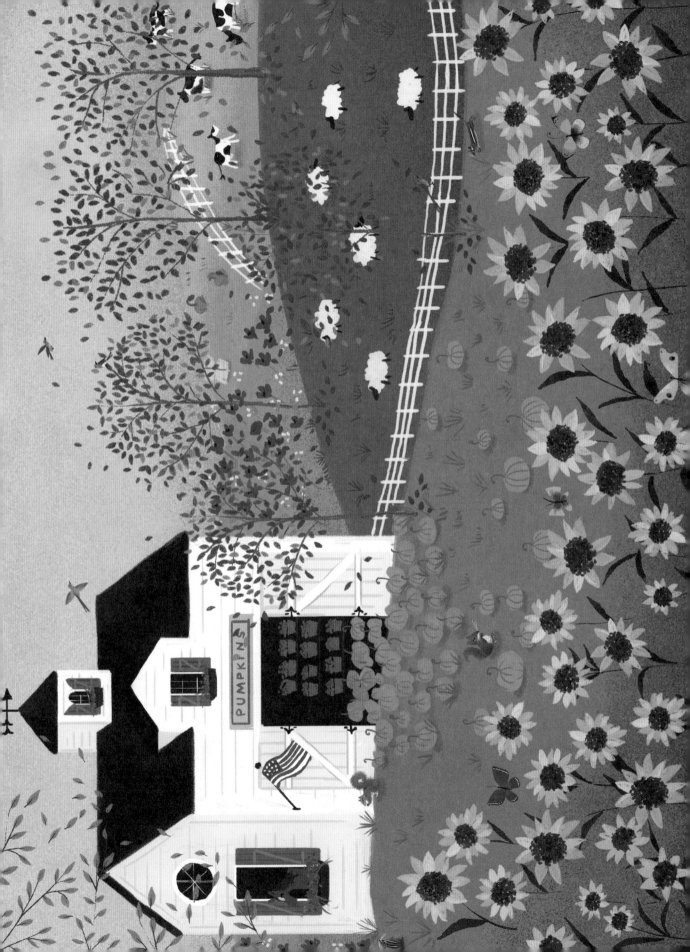

圣诞和平鸽

鸽子是和平的象征，会经常出现在有关节日主题的民间艺术中。

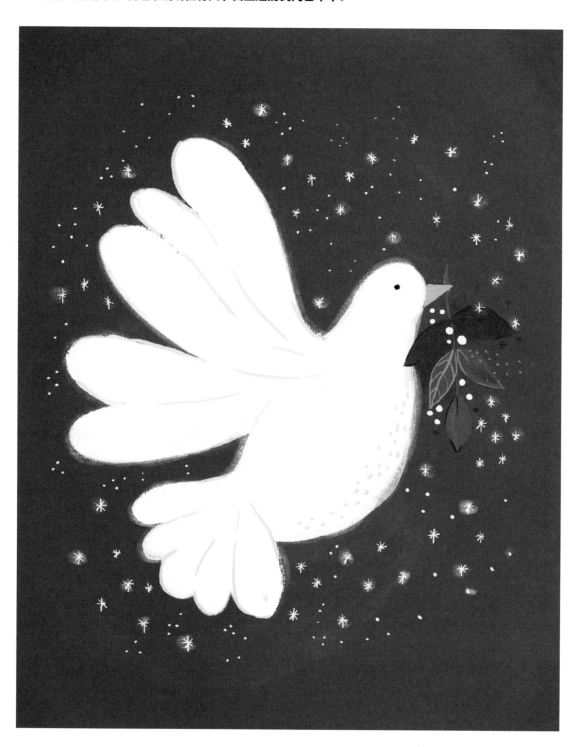

步骤 1

用铅笔在纸的中央轻轻画出一只鸽子的轮廓，在这一步羽毛不用画得太精细，因为后续步骤中我们还会进一步对其进行刻画，让它们看起来更轻盈、更有蓬松感。

步骤 2

用一支大号平刷在背景中大片地涂抹蓝色，尽量大胆地使用不同深浅的蓝色来画出你喜欢的效果，叠涂两三层颜色以铺满画布，当画到鸽子轮廓边缘时，要小心地通过旋转、移动笔刷的方式为背景上色。

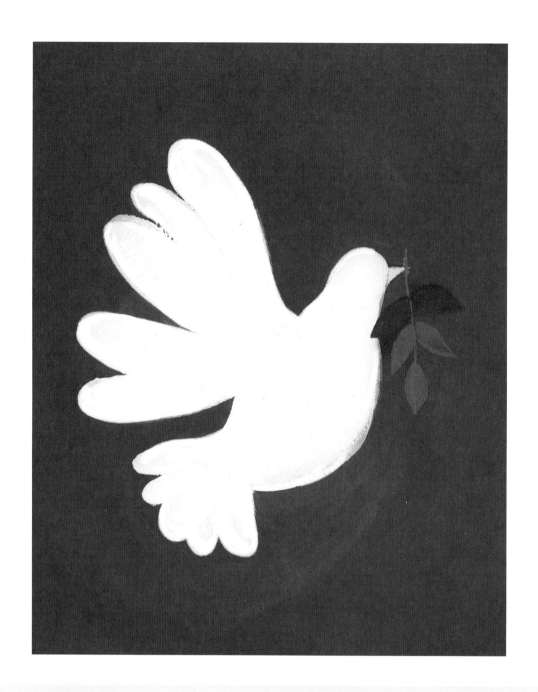

步骤 **3**

　　用明亮的白色和中号圆刷画出鸽子的形状和羽毛。即使白色碰到了蓝色背景的边缘也没有关系，因为多余的白色将在深色背景中营造出羽毛纹理般的效果。

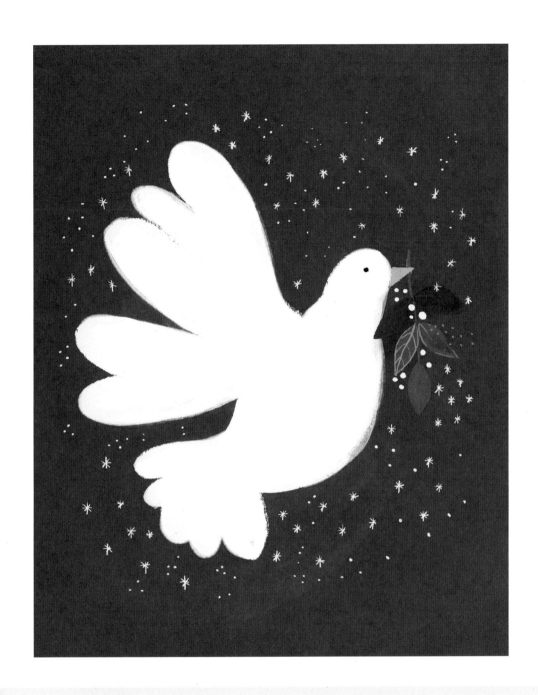

步骤 4

　　用中号圆刷蘸取白色、灰白色绘制鸽子的细节，我喜欢在画鸽子时把这两种不同的白色混合在一起使用，这种技巧可以让鸽子有一种轻快、自由的感觉，随后晾干。用一支小号圆刷轻轻地画出鸟喙、眼睛和鸽子叼着的叶子上的细节，之后将画晾干。

　　用最小号的平刷，轻轻地在鸽子周围画上一些小圆点和星星，重叠一部分的圆点、星星与叶子，随机分布的图案会让画面看起来更自然。

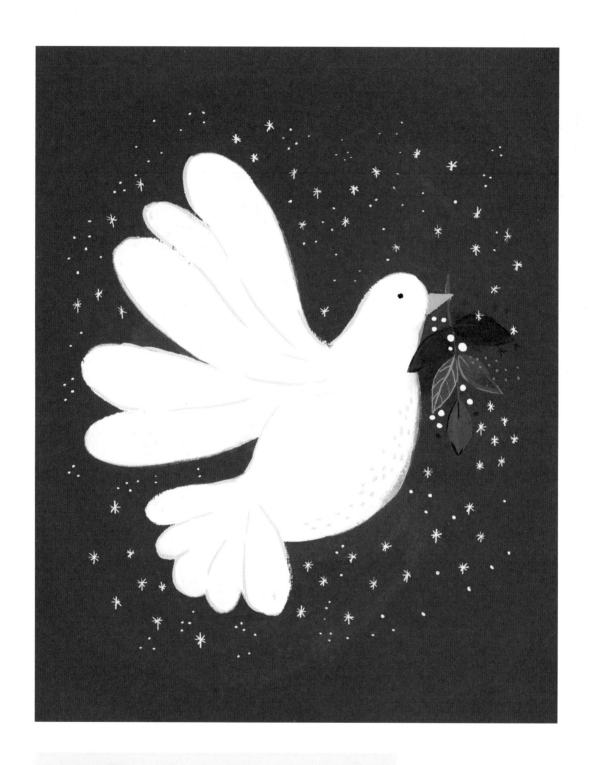

步骤 5

用一支小号平刷，在鸽子的腹部和羽毛上添加一些灰白色的细节。

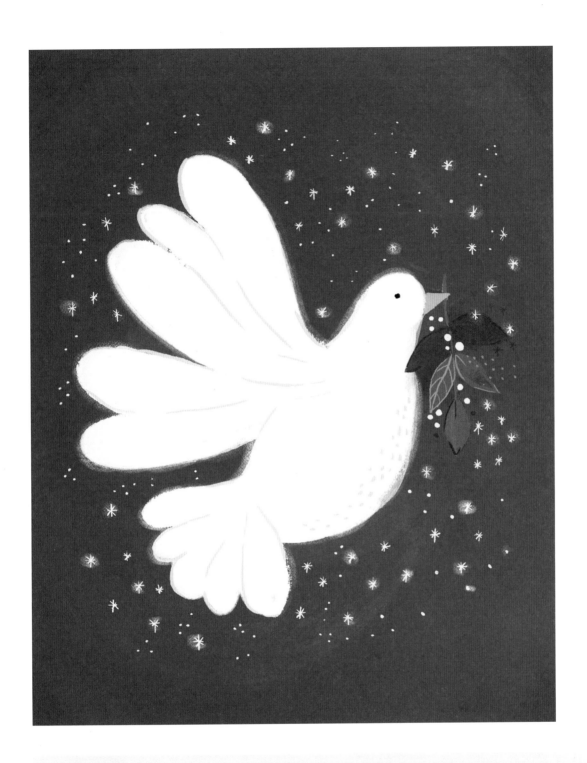

步骤 6

用一支白色的色粉铅笔在画面上轻扫、晕染，在星星和鸽子的周围形成一圈梦幻般的光晕效果。最后，用最大号的圆刷，在画作边缘涂上比背景其他部分颜色更深的蓝色，以创造出细腻的渐变效果。

雪夜

节日是民间艺术中很受欢迎的绘画主题。这件作品很好地体现了民间艺术的独特审美，比如对雪人、圣诞小屋和圣诞树的偏爱。你一定也会喜欢的！

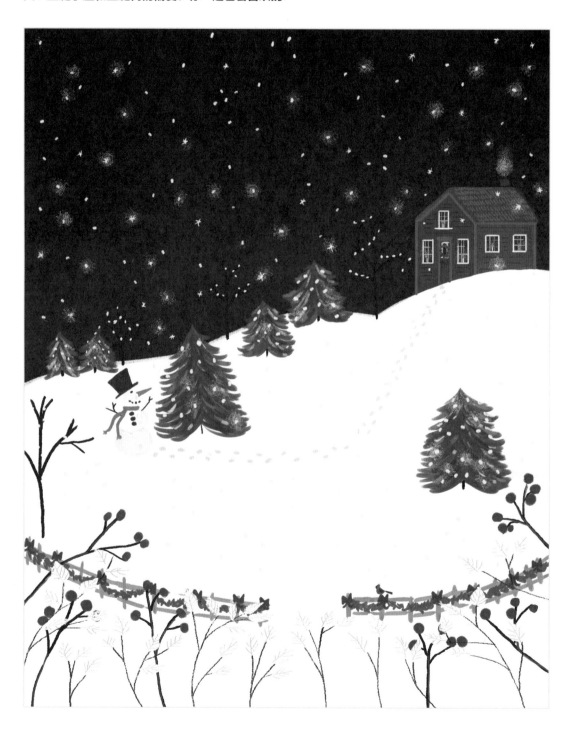

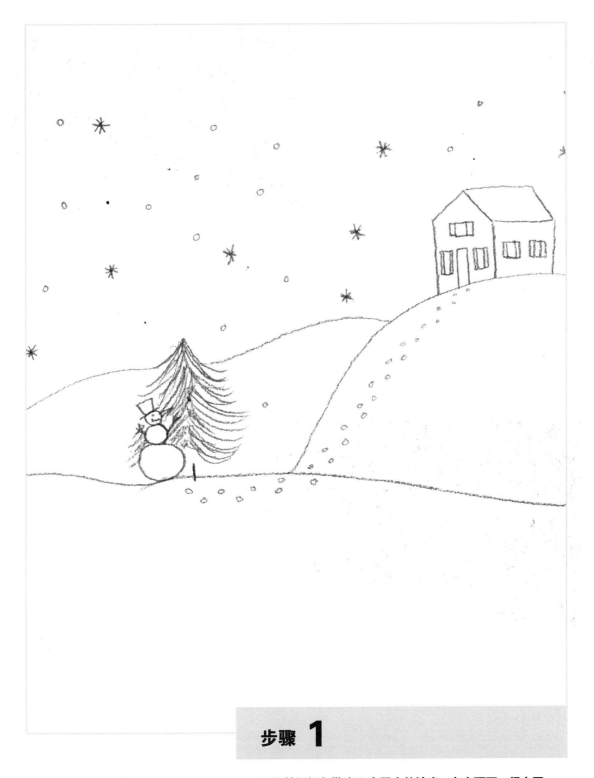

步骤 1

　　用铅笔轻轻勾勒出几座雪山的轮廓，在山顶画一间小屋、一个雪人和一棵圣诞树。我们将在第二步中重新绘制这些草图，这一步中的勾勒仅仅是为了帮助确定各个物体的位置。

用一支大号平刷，蘸取深蓝色和黑色的混合色填充背景，重复两三次，这样天空就变成了一片深邃的纯色，等待颜料晾干。

用一支干净的平刷将雪山涂上深浅不同的钛白和奶黄色，以此为白雪皑皑的雪山营造出立体感，待画晾干。

为小屋的一面涂上酒红色，用酒红色和黑色的混合色来涂小屋的另一面，屋顶则涂成深灰色。

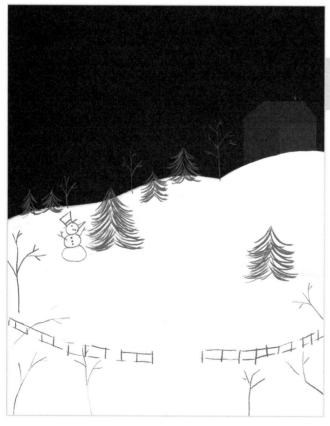

步骤 **3**

用铅笔在前景勾勒出浆果、栅栏、雪人和树木，并确定好它们的大概位置。

用小号和中号圆刷，为第三步中所绘的细节上色。仔细绘制出青绿色和翠绿色的树木、酒红色的浆果、棕色的栅栏以及被装饰过的雪人，随后等待颜料晾干后再接着添加更多细节。

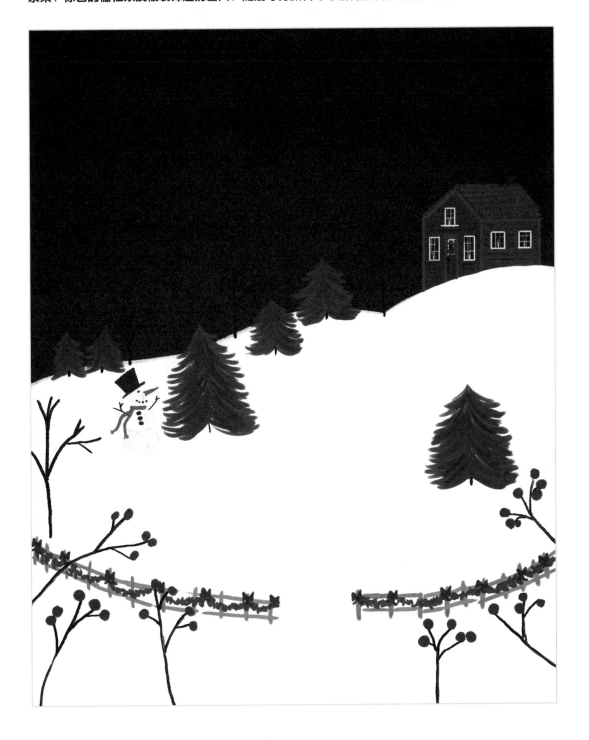

用一支小号圆刷为树木涂上浅绿色，并用少量白色点缀、展现出积雪的效果。用小号圆刷和平刷蘸取白色及象牙白色，点画出天空中的雪花，并用平刷画出星形的雪花。用一支小笔刷为画面添加更多的精致细节，如树木上闪烁的灯、小鸟或它们在雪地上留下的脚印。

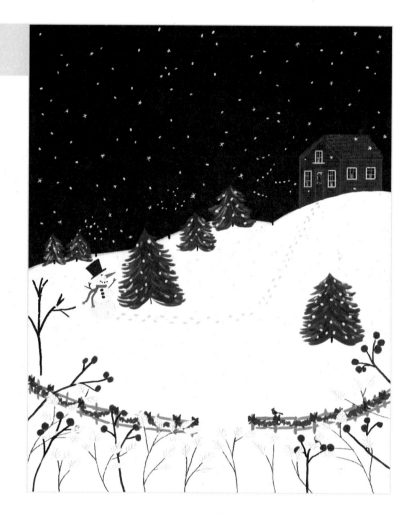

用白色色粉铅笔的侧面以圆周运动方式进行摩擦、晕染，以使雪花周围形成柔和的光晕。你也可以用这个方法画一些烟囱里的烟。如果你想尝试用笔刷营造出这种效果，请注意尽量不要用力过猛，同时要确保笔刷是干燥的，然后再蘸取少量颜料轻刷在画纸上。

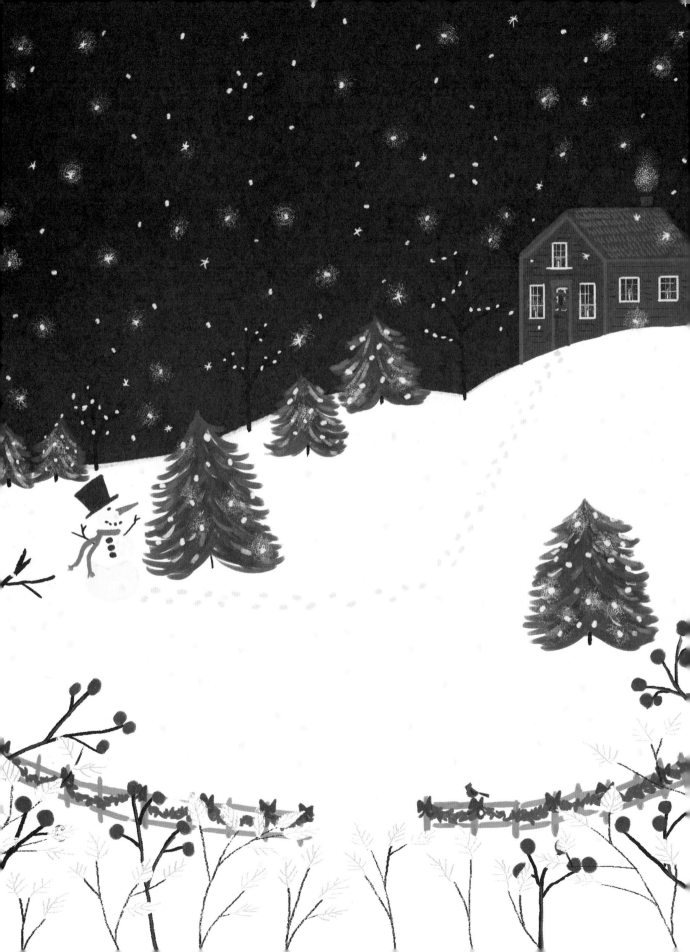

下雪啦

这幅作品的灵感源自下着雪的美丽夜晚，它那独具魅力的寂静深深启发了我。关于冬天，我最喜欢的就是雪的那种能让一切都归于沉寂的能力，雪能在繁星满天的背景下营造出一份宁静。

　　用铅笔勾勒出三座山和一座小屋的轮廓，以及任何你想要添加的细节。

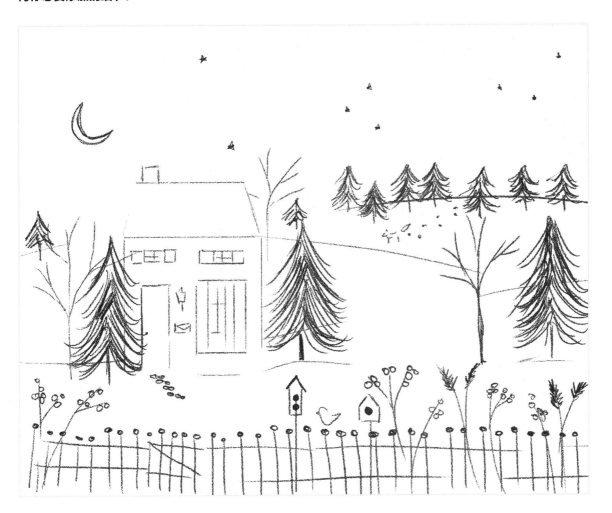

　　用一支大号平刷，将背景刷成深蓝色，用另一支平刷画出覆盖在地面的第一层雪；用一支中号圆刷将房子涂上长春花色，屋顶涂上深炭灰色，涂色时注意屋顶底部的颜色要比顶部暗一些，这样才能创造出立体感。

步骤 3

用铅笔勾勒出需要增加的细节，如栅栏、树木和一些野生动物。

用一支小号圆刷画上白色的月牙和星星，星星要画得有大有小，这样看起来才更自然。然后，用一支白色的色粉铅笔在月牙和星星周围画出晕影。

用一支小号圆刷画出房子的细节。首先，把窗户涂成黑色，随后晾干；接下来用颜色较深的长春花色勾勒出房子的瓦片纹理。蘸取白色描画窗户的粗边轮廓，在每扇窗户内画上窗帘和一根小蜡烛，并用黄色的色粉铅笔在蜡烛周围创造出光晕。最后为大门涂上紫红色，同时为它装饰上花环、户外灯、邮箱和铰链。

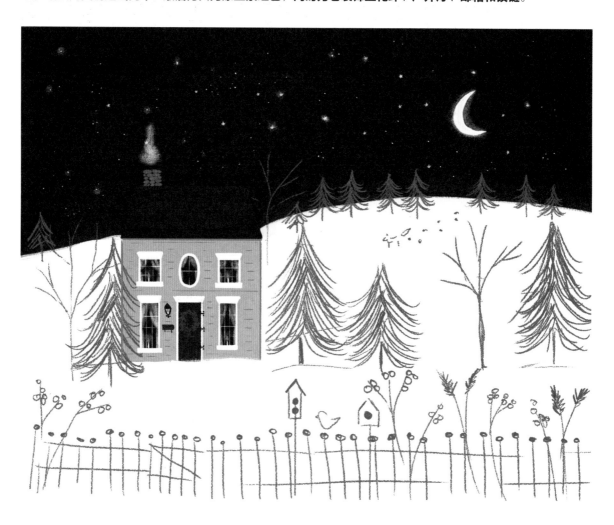

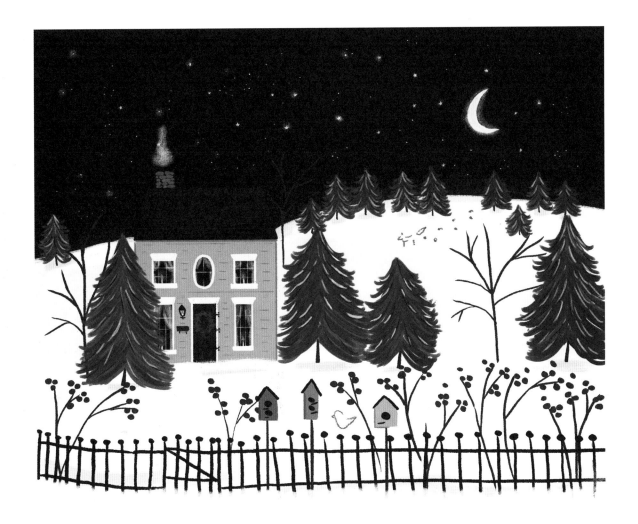

步骤 5

　　交替使用中号和小号圆刷将树枝涂成棕色，以此创造出立体感。按照从后往前的顺序，将树木涂上翠绿色，接着用画树枝时用到的棕色，为画面下方的浆果画上树枝，待画作晾干。

　　将栅栏和鸟屋的支撑杆涂成黑色，待晾干后，将鸟屋涂成长春花色和薰衣草色。然后在鸟屋上画一个黑洞，再在树枝上画上紫红色的浆果，待画面晾干。用一支白色的色粉铅笔在栅栏前画出飘零的雪花。

步骤 **6**

用最小号的圆刷绘制野生动物，动物可以平衡整幅作品的构图。请小心仔细地把动物们画在树上、栅栏柱上、房前等可以平衡构图及丰富色彩的位置。我又用深橙色、黑色和白色画出了一只可爱的狐狸，在画面左右的树干上添加了两只北美红雀，在栅栏上画了两只椋鸟，在房门前加了两只小兔子。瞧，一幅富有童趣的作品就完成啦！

城市和平

圣诞节是一年中我最喜欢的节日之一，它象征着和平与希望。天使是圣诞元素中宁静与祥和的完美代表，这幅画作的内容就是一位天使正守护着美丽、繁华而又明亮的城市。

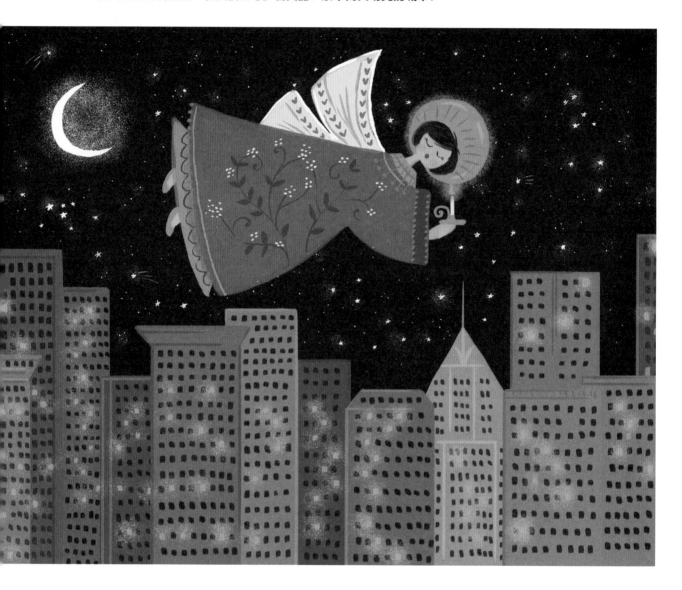

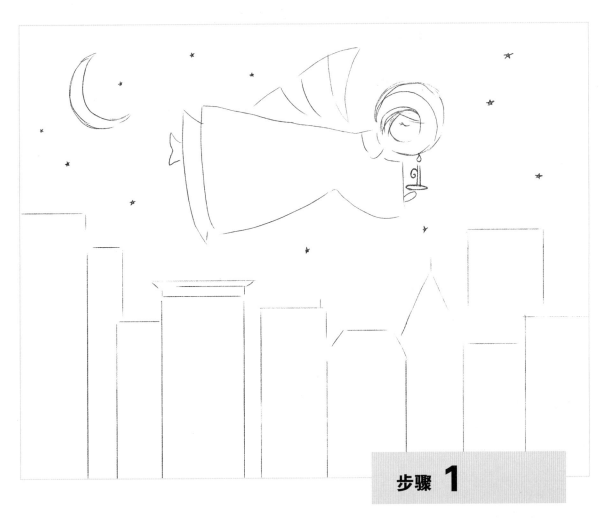

步骤 **1**

　　用铅笔勾勒出画面底部城市的轮廓线以及一个飞翔在城市上空的天使，并在天使周围画出星星和月亮的草图。这些草图将有助于确定各个内容的位置，方便我们在后续的步骤中进一步作画。

步骤 **2**

用大号和中号平刷将背景刷成深蓝色，涂色时要注意天空的外边缘应比背景的颜色更深一些，以此突显出天使的形象，随后晾干画作。按照从后往前的顺序为每座建筑物上色，可以使用一些充满创意的颜色，如薰衣草色、芥末黄色、红色和蓝色，上色完毕后再次晾干画面，如有需要，可以为建筑物重复上一遍色。

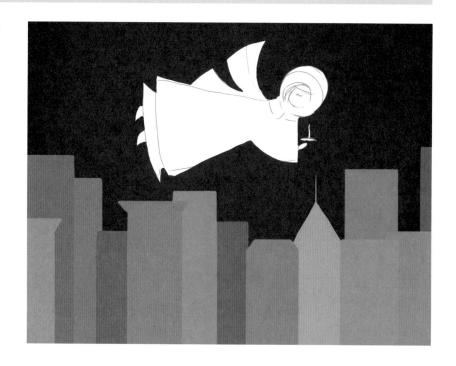

步骤 **3**

用小号圆刷蘸取灰白色画出月亮和星星，待画面晾干后用一支色粉铅笔在月亮和星星的周围画出光晕。

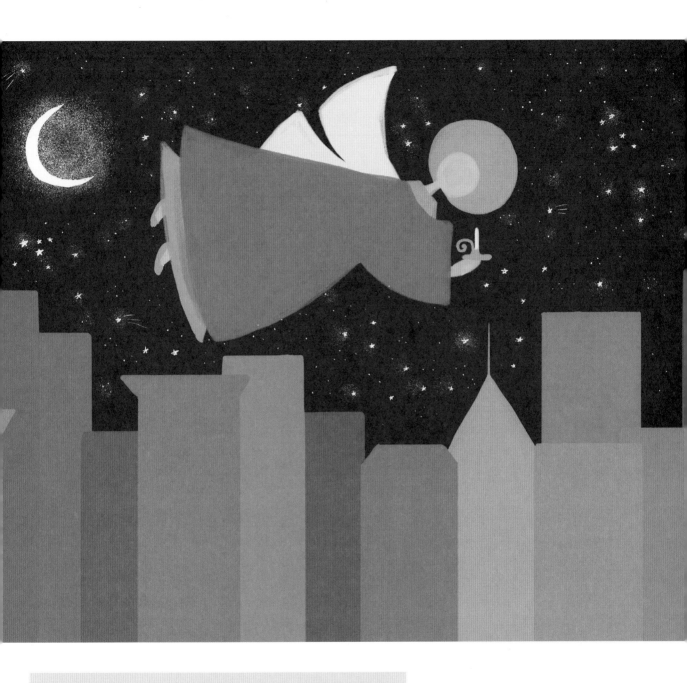

步骤 4

　　用中号圆刷画出天使的光环、脸、翅膀和裙子部分的色块，这里并不需要过分地纠结细节，画出天使的整体形状即可，因为我们可以在之后的步骤中继续增添其余细节。

　　这一步我将重点放在建筑物及其细节的绘制上。每栋楼上都需要画上很多窗户，所以务必要小心，防止弄脏画面。要实现这一点，最简单的方法就是用一支很小的扁平刷，按照从左到右、从上往下的顺序轻轻地画出每一排窗户，大多数窗户的颜色都是深灰色的，但偶尔也需要加几扇黄色的小窗，使画面更温馨可爱。

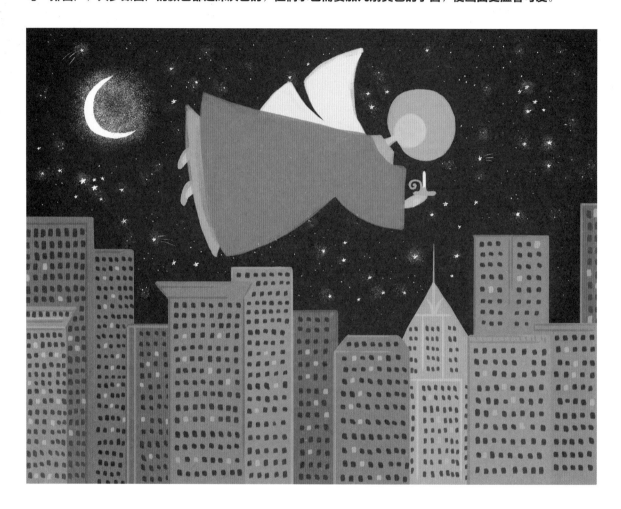

步骤 **6**

　　为天使增加细节（如果需要的话，可以先用铅笔画出轮廓）：为天使的裙子和翅膀添加花纹及花朵图案，并在合适的地方加上几笔阴影；仔细地绘制出天使的眼睛和脸庞。最后，用一支色粉铅笔在黄色窗户周围画出光晕。这样作品就大功告成了。

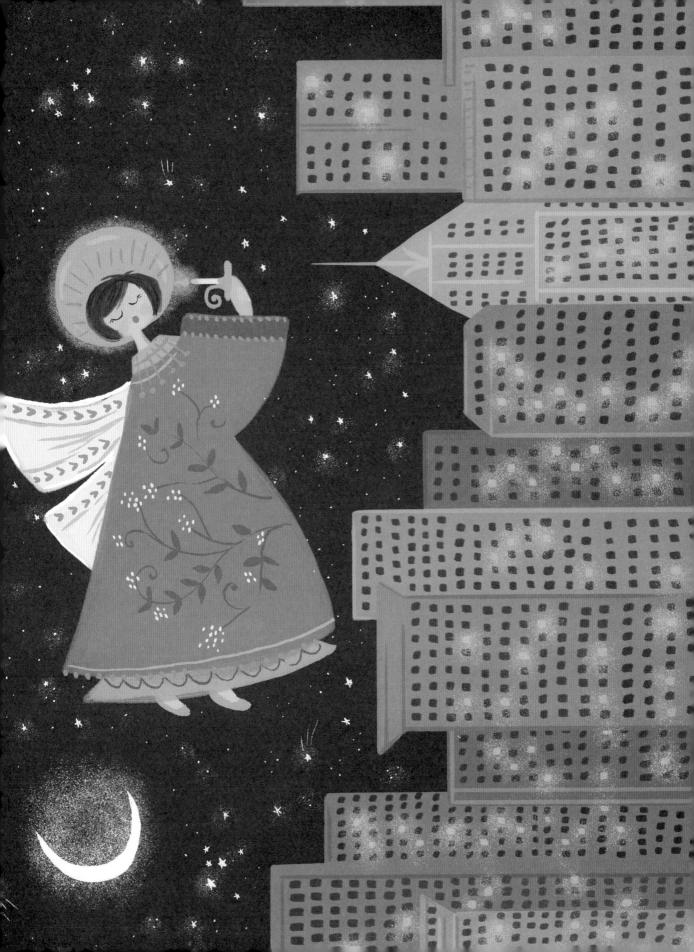

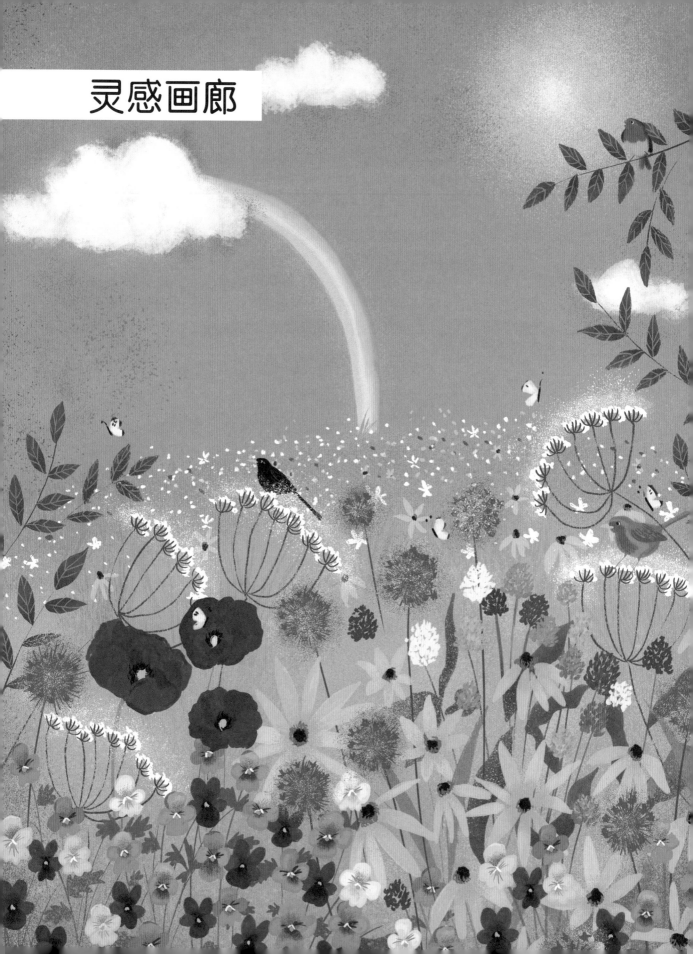

灵感画廊

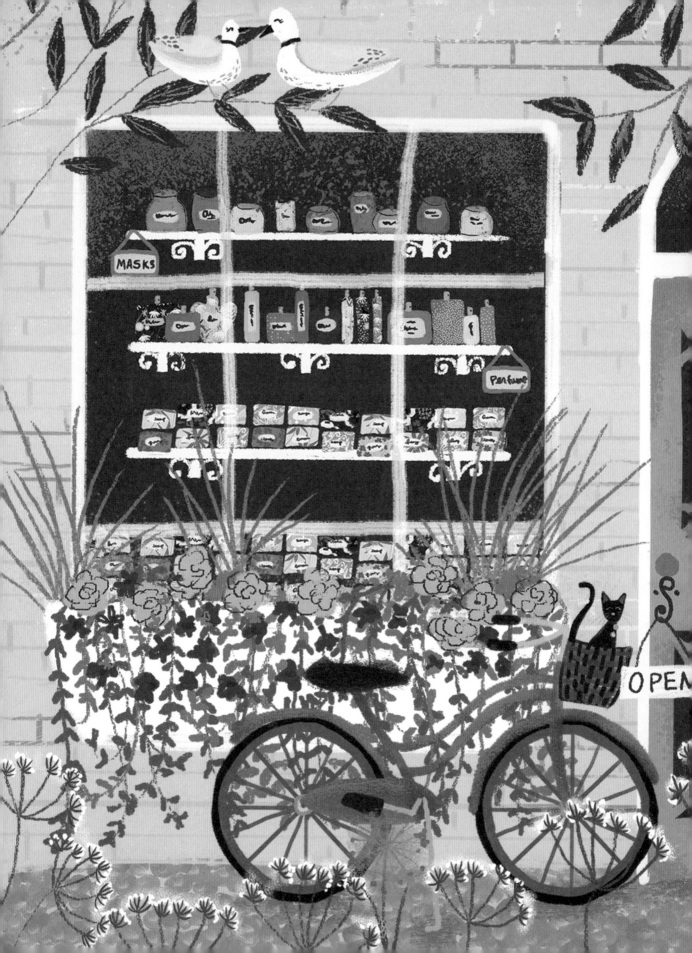

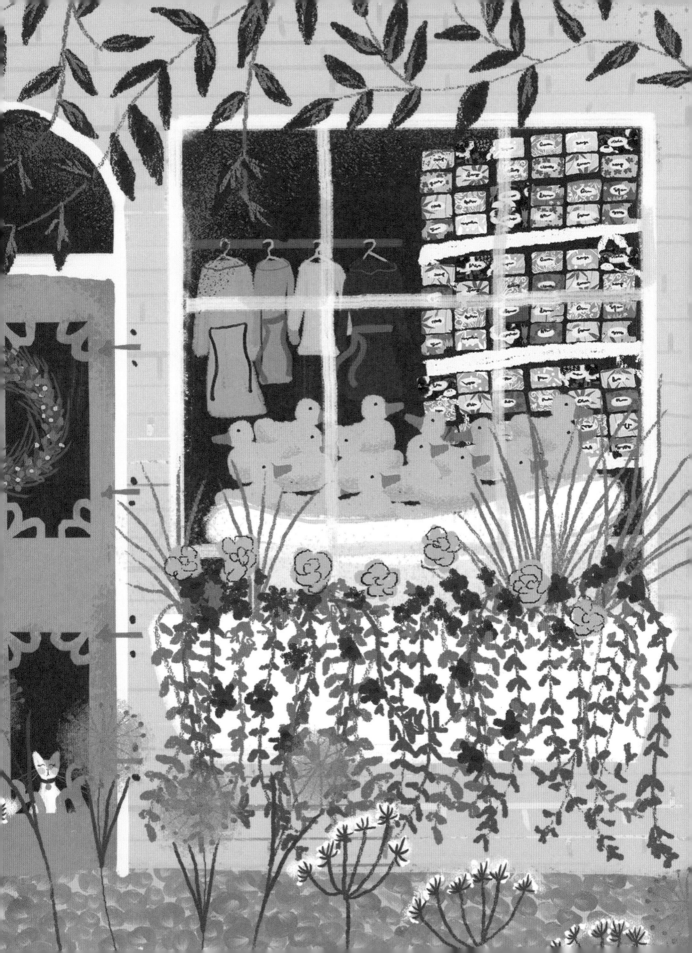

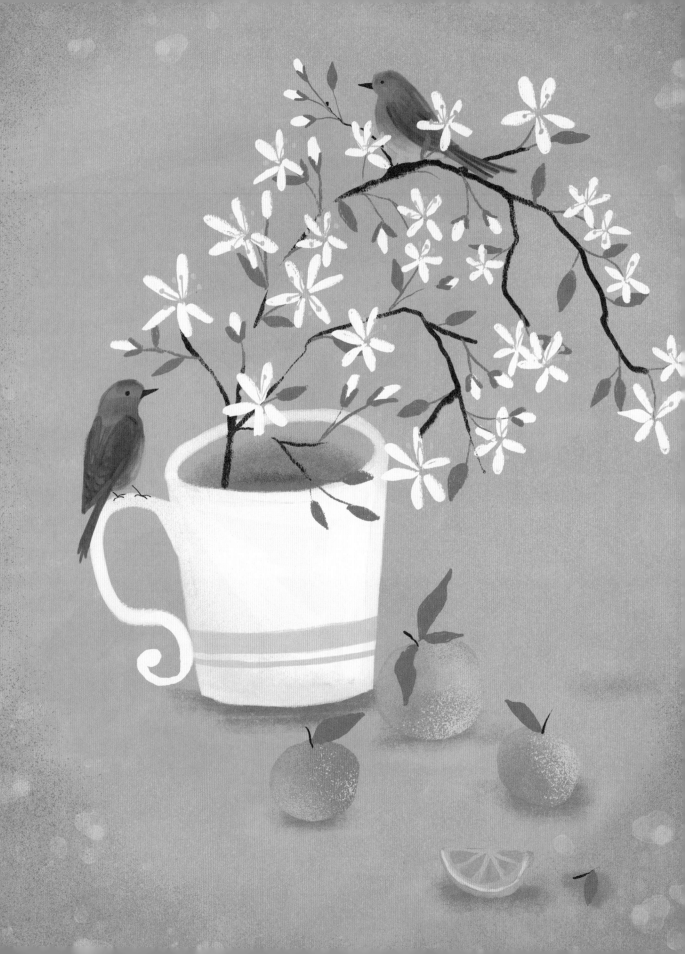

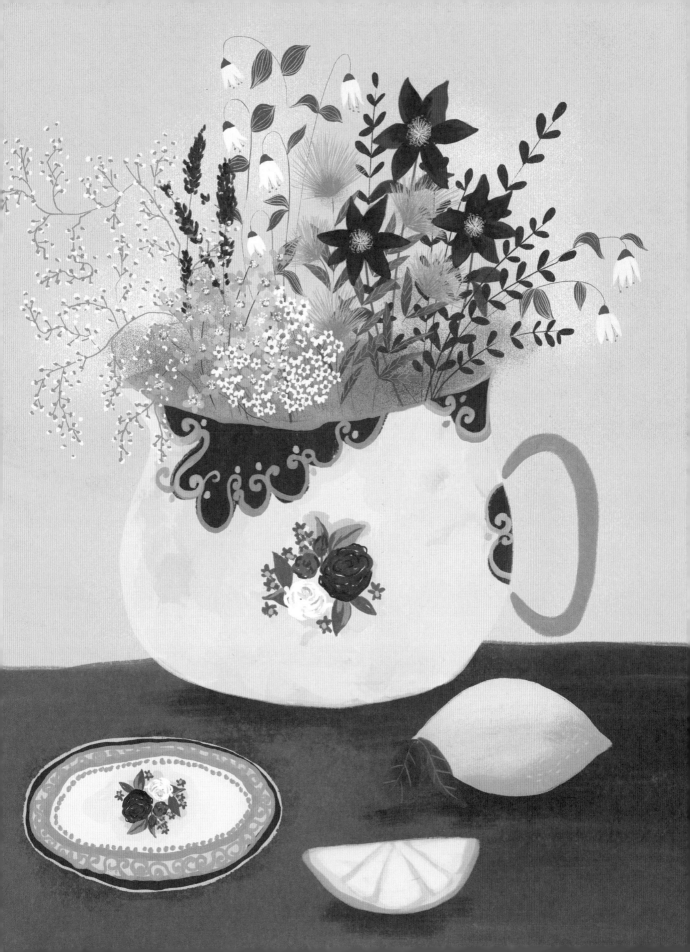

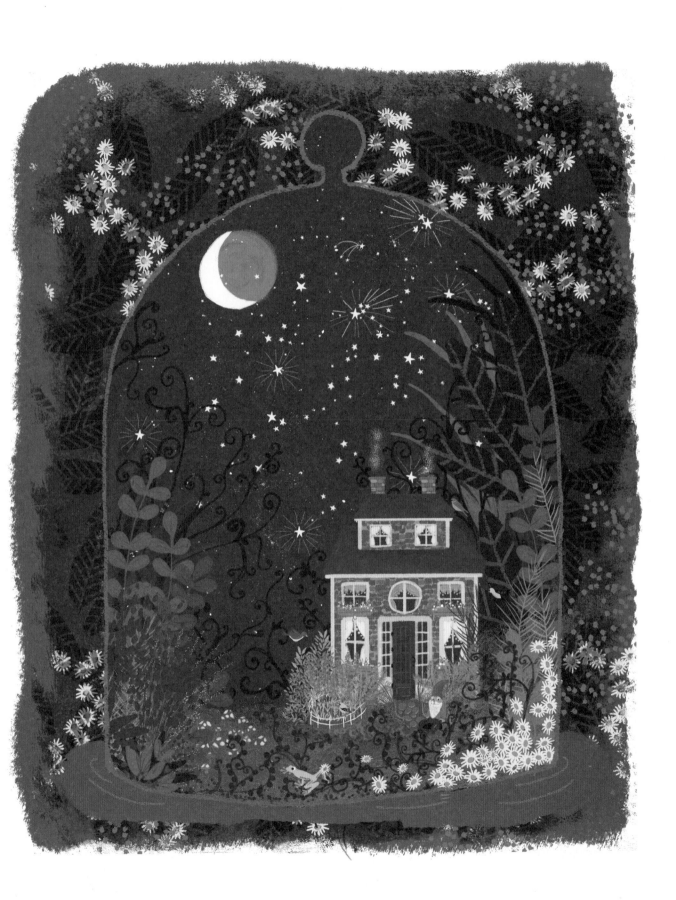

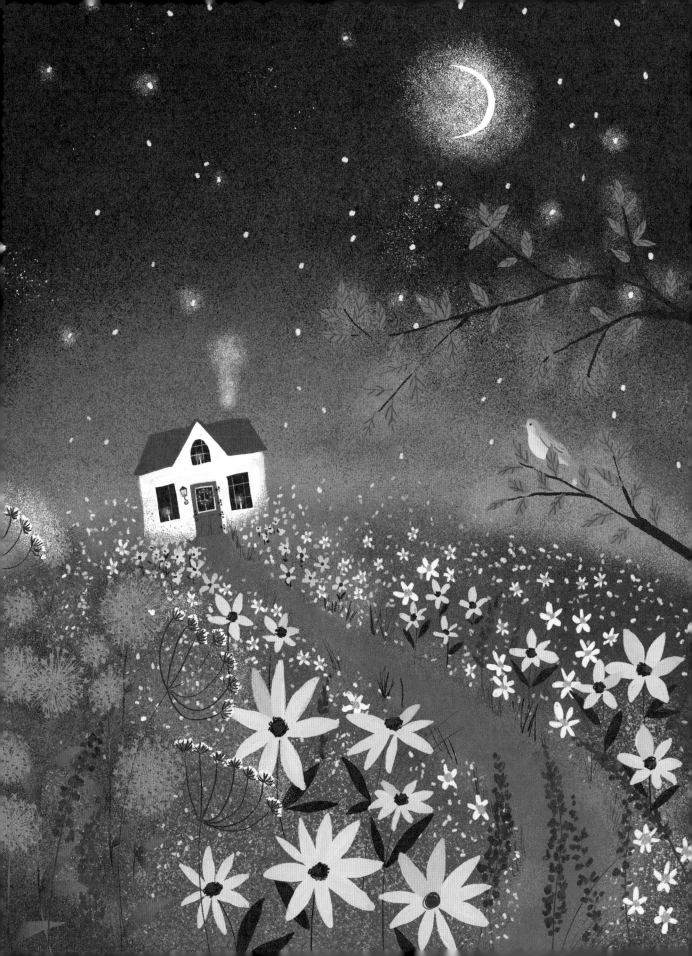

关于作者

　　乔伊·拉菲尔是一位自学成才的插画家和艺术家。乔伊现定居在拉玛波山脉附近的一个小镇上。她在弥赛亚学院和萨凡纳艺术与设计学院学习"计算机科学和交互设计"。在校期间，她意识到自己对于插画艺术充满激情。她的母亲对风俗和园艺的热爱持续影响着乔伊的当代民间艺术风格，并推动了她与品牌和出版商的合作。乔伊喜欢使用多种媒介进行创作，包括数字媒介、水粉画及色粉画。